SWEET HOME watercolor

스위트 홈
수채화

정겨운 집과 풍경 20개
차근차근 따라 그리기

이자벨라 슈톨베르크 지음
배명자 옮김

생각의집

Contents

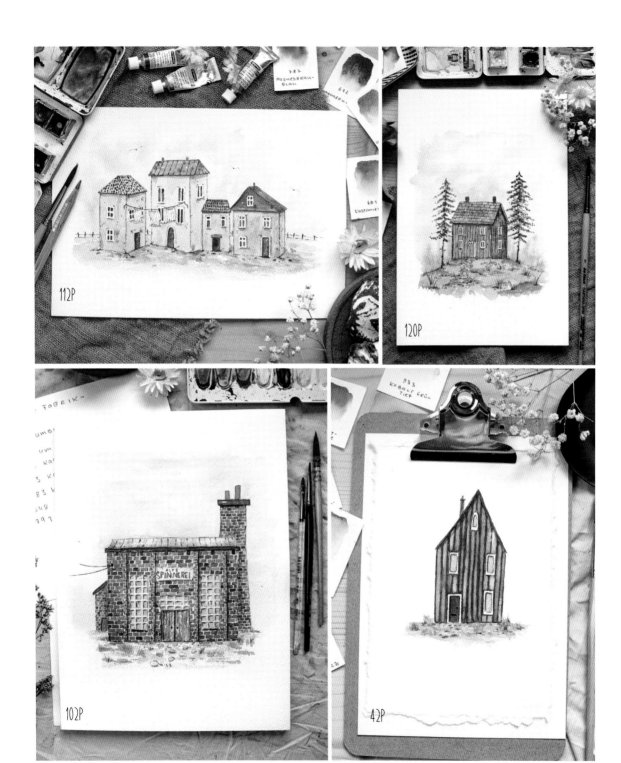

112P

120P

102P

42P

prologue

안녕하세요. 이렇게 책으로 만나게 되어 반갑습니다!

내 이름은 이자벨라이고 앞으로 수채화의 세계를 소개하려 해요.

나는 그림을 그릴 때 완벽주의를 버리고 원근법에도 얽매이지 않아요.

그래서 이 책에는 자를 대고 그린 듯이 완벽한 집은 아마 없을 거예요.

오히려 그 반대죠! 온통 비뚤어진 지붕과 구부러진 창문 천지죠.

이런 마음가짐으로 붓을 들면, 종이에 멋진 집을 그려내기가

얼마나 쉬운지 곧 알게 될 거예요.

그러니 원근법 따위 잊어버리고, 과감하게 지붕을 삐딱하게 그려보세요.

완벽주의를 버리기가 어렵나요? 그렇더라도 걱정하지 마세요.

모티프마다 긴장을 풀고 여유롭게 붓을 움직일 수 있게 내가 곁에서 계속 도울 테니까요.

밑그림을 그리는 데 시간을 많이 할애하지 않고 곧바로 수채화 물감을 칠하고 싶다면,

이 책의 뒷부분(127~144쪽)에 실린 도안을 사용하시면 됩니다.

내 그림들을 더 보고 싶다면, 나의 인스타그램 @_paperieur_을 방문해 주세요.

이 책에서 따라 그린 당신의 작품에 나를 태그하거나

#sweethomewatercolor 해시태그를 달아주세요. 당신의 그림이 벌써 기대되네요!

당신의 드림하우스를 즐겁게 그려보시길!

이자벨라 드림

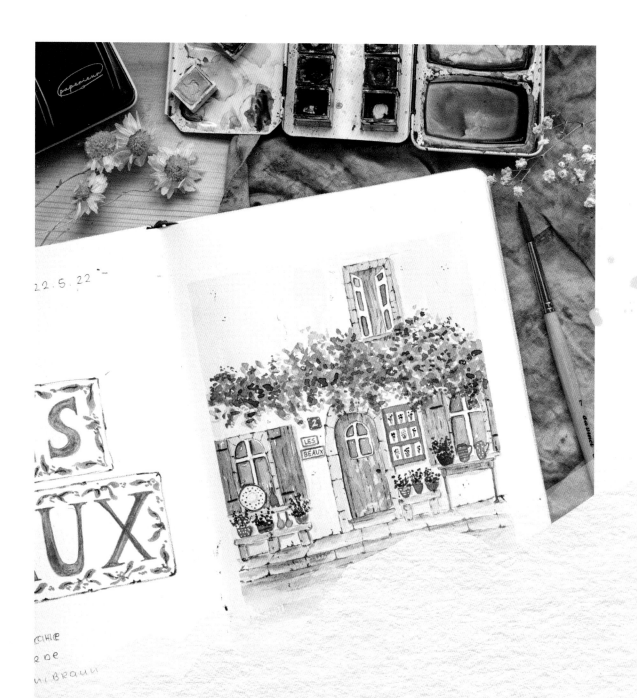

5

Basics

materials

재료

수채화 물감은 초보자에게 적합하다고들 말한다. 물론, 기본 지식을 익히기는 아주 쉽지만 실제로 사용할 때는 아주 예민한 재료이다. 물을 단 한 방울만 더 넣거나 너무 많이 넣으면, 상상했던 것과 전혀 다른 결과를 얻게 된다. 그래서 나는 수채화 물감으로 사진 같은 그림을 그리는 화가들을 100% 진심으로 존경한다! 내가 생각하는 수채화는 완벽함을 버리고 색상이 선사하는 서프라이즈에 자신을 맡기는 것이다. 예를 들어, 처음부터 창문을 약간 기울어지게 그리거나 원근법을 정확히 지키지 않으면, 마지막에 더욱 아름답고 매력적인 그림이 완성되고, 소위 작은 실수들은 전혀 눈에 띄지 않는다.

물감

가장 흔히 팬에 담긴 고체물감을 쓰지만, 튜브물감도 있다. 용기뿐 아니라 품질에도 약간의 차이가 있다. 그래서 유명한 브랜드에는 언제나 이른바 학생용과 전문가용이 따로 있다. 먼저 용기의 차이부터 보자. 팬에 담긴 고체물감 아니면 튜브물감, 어느 것이 나을까?

팬에 담긴 고체물감 / 튜브물감

수채화물감 세트를 사면, 일반적으로 '하프팬'이 들어있다. 작은 사각형 용기에 액상 수채화 물감을 붓고 굳힌 것이다. 그래서 큰 사각형 용기는 '풀팬'이라고 부른다.

튜브물감을 사면, 액상 수채화 물감을 얻게 된다. 이 액상 물감을 직접 빈 용기에 붓고 2~3일 기다리면 완전히 굳는다. 고체물감을 다 썼을 때 이렇게 리필해서 쓰면 좋다. 튜브물감이 고체물감보다 가성비가 더 좋기 때문이다.

학생용 / 전문가용

품질과 가격에서 차이가 있다. 학생용은 비록 전문가용과 똑같은 안료로 만들어지지만, 안료의 비율이 훨씬 낮고 충전 물질의 비율이 높다. 생산가 역시 학생용 물감이 고급 전문가용보다 낮다. 학생용 물감의 안료는 그다지 '곱지' 않다. 그러나 수채화를 처음 시도하는 사람이라면, 마음 편하게 학생용으로 시작하는 것이 좋다.

이름 / 기호

예를 들어 쉬민케schmincke 수채화 물감의 색상표를 꼼꼼히 읽다 보면, 금세 혼란스러워질 수 있다. 차이나크리돈골드톤Chinacridongoldton처럼 혀가 꼬이는 한없이 긴 이름은 물론이고, 별, 사각형, 삼각형 같은 다양한 기호들이 적혀있다. 색상의 이름은 일반적으로 안료의 이름이고 대개 수십 년 전에 지어진 것들이다. 게다가 색상번호는 제조업체마다 다르다. 별은 햇빛에 바래지 않는 정도, 즉 내광성을 나타내고, 사각형은 색상의 불투명성을 나타내며, 삼각형은 색상이 얼마나 쉽게 다시 용해될 수 있는지를 나타낸다.

쉬민케의 포터스 핑크 색상을 예로 들면, 다음과 같다.

과립형 물감

과립형 물감은 안료의 특성으로 인해 표면에 매우 독특한 무늬를 만들어내는 물감이다. 언뜻, 얼룩지거나 고르지 못해 보일 수 있다. 안료의 무거운 입자는 종이 깊이 가라앉고 가벼운 입자는 작은 자석처럼 서로를 끌어당기기 때문에 이런 효과가 생긴다. 그러므로 과립형 물감은 물을 약간 더 섞고 표면이 거친 종이에 사용하는 것이 가장 좋다.

나의 선택

솔직히 나는 쉬민케 물감만 사용하고, 나만의 색상을 선별하여 나만의 팔레트를 구성했다. 이 책의 거의 모든 그림을 이 팔레트로 그렸다. (더 자세한 내용은 14쪽의 "나의 최애제품"을 참조하기 바란다). 모든 색상을 준비했는지 미리 확인하고 싶을 것 같아, 이 책에 사용된 색상들을 목록화하여 다음 페이지에 적어 두었다.

963
Glacier Green

964
Glacier Brown

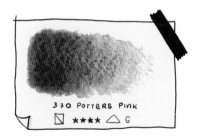

370 PorteRS PInk

□ ★★★★ △ G

사각형 그림 : 반투명

별그림 : 매우 우수한 내광성

삼각형그림 : 잘 지워짐

G : 과립형

9

이 책에 사용된 색상 목록

고체물감

219 터너스 옐로우

224 카드뮴 옐로우 라이트

348 카드뮴 레드 오렌지

360 퍼머넌트 레드 오렌지

370 포터스 핑크

483 코발트 아추르

485 인디고

516 그린 어스

533 코발트 그린 다크

537 트랜스퍼런트 그린 골드

651 마룬 브라운

654 골드 브라운

662 세피아 브라운 레디시

665 그린 엄버

667 로우 엄버

670 매더 브라운

672 마호가니 브라운

782 뉴트럴 틴트

784 페를린 그린

787 페인스 그레이 블뤼시

791 마스 블랙

893 골드

963 글레이셔 그린

971 갤럭시 핑크

974 갤럭시 브라운

975 갤럭시 블랙

981 툰드라 오렌지

982 툰드라 핑크

983 툰드라 바이올렛

985 툰드라 그린

튜브물감

925 데저트 그레이

969 헤이즈 브라운

붓

아무리 좋은 물감이라도 좋은 붓이 없으면 무용지물이다. 붓은 종이와 물감을 연결한다. 그런데 어떤 붓이 좋은 붓일까? 제품도 다양하고 범위도 넓어 한눈에 조망하기 힘들다. 어떤 붓을 사야 할지 정확히 모를 때 특히 그렇다. 내가 가장 중요하게 여기는 특성을 여기에 대략이나마 설명하고자 한다.

물을 오랫동안 많이 머금을 수 있어야 좋은 붓이다. 그렇지 못하면 물감을 더하기 위해 붓질을 자주 멈춰야 한다. 그러면 말끔한 선을 그리기 어렵고 면이 얼룩덜룩해질 수 있다.

자연모와 인조모로 구별되고, 두 가지가 섞인 혼합모도 있다. 자연모 붓은 물을 특히 많이 흡수하여 가장 중요한 담수력 요건을 충족할 수 있다. 그러나 오늘날 몇몇 브랜드의 인조모 붓은 자연모 붓 못지않게 품질이 아주 좋다! 나는 인조모 붓만 사용한다.

붓의 모양 또한 다양하다. 칼 모양, 고양이 혀 모양, 둥근형, 납작형, 등등. 여기에서 붓의 모든 모양과 용도를 다루면, 이 책은 결국 붓 사전이 되고 말 것이다.

스위트 홈을 그리려면, 무엇보다 **둥근붓**이 필요하다. 이 붓은 수채화에서 절대적인 만능 붓이다. 붓모가 둥글게 모여 끝으로 갈수록 뾰족해진다. 이 붓 하나만 있으면 압력을 조절하여 다양한 굵기의 선을 만들 수 있다.

몹붓은 말하자면 둥근붓의 형이다. 하늘과 넓은 면적을 칠할 때 이 붓이 꼭 필요하다. 이 붓은 두툼한 배로 물을 아주 많이 머금어 특히 오래 그릴 수 있다.

세필붓은 둥근붓의 동생에 가깝다. 이 붓의 모 역시 둥글게 모여 있지만 보통 붓보다 훨씬 길다. 그래서 일반적으로 가는 세필붓도 물을 많이 머금을 수 있다. 이 붓은 특히 세밀한 선에 적합하고, 풀이나 나뭇가지처럼 다소 자유분방한 사물을 그릴 때도 적합하다.

마지막으로 **평붓**이 남았다. 평붓의 끝은 둥근붓과 달리 끝으로 갈수록 뾰족해지지 않고 오히려 납작하고 넓다. 이 붓은 둥근붓만큼 많은 물을 머금을 수 없지만, 그 대신에 벽돌을 그리기에 안성맞춤이다.

종이

붓과 물감처럼, 종이에서도 금세 혼란스러울 수 있다. 수많은 브랜드와 용어들. 어떤 종이가 어디에 적합한지 어떻게 알 수 있단 말인가?! 솔직히 말해, 마지막 결과를 결정하는 것이 바로 종이이다. 어떻게 왜 그런지를 이제 설명하려 한다.

일반적으로 종이는 두 종류로 나뉜다.

열간 압착hot pressed과 냉간 압착cold pressed.

열간 압착 종이는 뜨거운 롤러가 압착하여 표면이 상대적으로 매끄럽되 폐쇄되었다. 그래서 이런 종이는 물을 많이 쓰는 작업에 적합하지 않다. 이것은 미세한 표현이 많은 모티프에 주로 사용된다.

냉간 압착 종이는 차가운 롤러가 압착하여 표면이 거칠고 오돌토돌하다. 수채화 작업에 완벽하다. 표면이 열려 있어 안료가 물과 함께 고르게 퍼질 수 있기 때문이다.

특히 입문용으로 강력히 추천하는 종이는 하네밀레Hahnemühle의 냉간 압착 종이 '브리타니아Britannia' 또는 '엑스프레시온Expression'이다. 나는 현재 라나LANA에서 제작하고 하네밀레가 판매하는 라나수채화전용지Lanaquarelle 시리즈를 가장 애용한다.

Papier

그 밖의 유용한 도구

아름다운 그림에 또 무엇이 필요할까? 다음의 다섯 가지 보조도구 역시 기꺼이 추천하고 싶다.

연필

모티프를 스케치할 때 사용할 연필은 너무 단단하면 안 된다. HB 연필을 사용하는 것이 가장 좋다. 또는 내가 종종 하는 것처럼 스케치용 색연필을 사용해도 좋다. 색을 칠하기 전에 먼저 항상 지우개로 종이를 훑어 스케치 선을 흐리게 만들어야 한다. 일단 수채화 물감이 종이에 칠해지면, 연필 자국은 지우기가 어렵기 때문이다.

나는 항상 샤프펜슬을 선호하는데, 그러면 연필심을 가늘게 갈 필요가 없기 때문이다. 그리고 많은 사람이 알지 못하는 사실이 있는데, 샤프심 역시 일반 연필처럼 다양한 강도로 제공된다.

지우개

떡지우개를 사용하는 것이 가장 좋다. 그것은 특히 부드러워 표면을 망치지 않고 종이 위를 가볍게 문지를 수 있다. 반면 일반 지우개로는 아주 쉽게 종이 표면을 망칠 수 있으므로 조심해야 한다!

마스킹액

이것은 그림의 특정 자리에 물감이 묻지 않게 확실히 해두고 싶을 때 아주 유용한 도구이다. 안 쓰는 오래된 붓을 사용하고, 이 붓은 오직 마스킹액에만 사용해야 한다.

마스킹액은 칠한 후 고무질로 굳기 때문에 이 구역에는 물감이 묻지 않는다. 굳은 고무질은 나중에 쉽게 떼어내거나 문질러 없앨 수 있다.

파인라이너

예를 들어 풀을 좀 더 잘 표현하기 위해, 나는 파인라이너, 젤펜, 붓펜 또는 때때로 색연필 같은 다양한 필기구를 즐겨 사용한다. 음영 표현에는 톰보우후데노스게 트윈팁 회색 또는 0.1/0.2 굵기의 검정 파인라이너를 애용한다. 유리창의 반사상에는 대개 사쿠라 젤리 롤 화이트를 사용한다. 모든 필기구는 방수여야 한다.

마스킹 테이프

그림을 멋지고 세련된 액자에 넣고자 한다면, 종이 테두리에 마스킹 테이프를 붙이기를 권한다. 테사 Tesa의 분홍색 마스킹 테이프가 가장 적합하다. 나는 일본제 와시테이프에서 일반 마스킹 테이프까지 여러 개를 사용해 보았다. 종이가 찢어질 때도 있었고, 물감이 테이프 밑으로 스며들 때도 있었다. 테사 테이프를 썼을 때는 두 가지 모두 벌어지지 않았다. 그러니 자신 있게 추천할 수 있다!

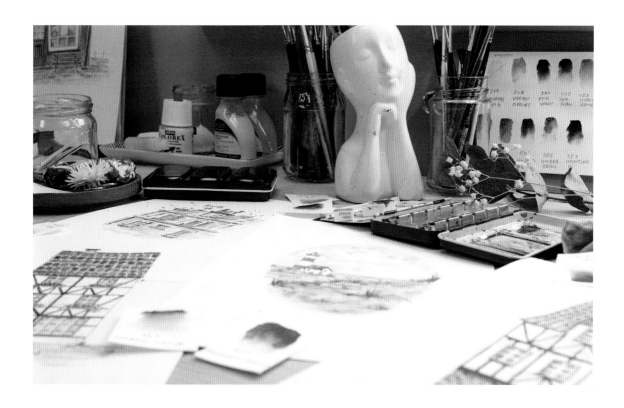

My favorite products

나의 최애제품

붓

나는 다빈치da Vinci의 인조모 붓만 쓴다. 요즘 인조모는 자연모와 아주 흡사해서 차이가 느껴지지 않는다.

나의 절대 최애붓은 다음과 같다.
- ✓ 카사네오 490 - 0호
- ✓ 카사네오 몹붓 - 2호
- ✓ 카사네오 둥근붓 - 6호
- ✓ 스핀 신테틱스 - 1호
- ✓ 카사네오 세필붓 - 1호
- ✓ 바리오팁 - 6호
- ✓ 다르타나 스핀 - 7호

종이

나는 하네뮐레 광팬이다. 이 회사는 매우 다양한 종이를, 무엇보다 내가 가장 좋아하는 종이를 제본블록(책 제본) 또는 낱장팩으로 다양하게 제공한다.
- ✓ 라나수채화전용지, 무광 (냉간 압착/중목)
- ✓ 라나수채화전용지, 거친 표면 (황목)

물감

이 책의 거의 모든 그림은 나의 쉬민케 팔레트에서 탄생했다. 온라인 또는 오프라인 매장에서 구매할 수 있다.

필기구

기억할지 모르겠지만, 나는 그림을 그릴 때 아주 다양한 필기구를 사용한다. 가장 즐겨 사용하는 필기구는 다음과 같다.
- ✓ 톰보우 모노그래프 (샤프펜슬)
- ✓ 파일럿 컬러 에노 (색샤프펜슬)
- ✓ 톰보우 후데노스케 트윈팁 (붓펜)
- ✓ 모로토 파인라이너
- ✓ 윈저앤뉴튼 목탄연필
- ✓ 사쿠라 겔리 롤 화이트 (젤펜)

유용한 기타 도구

이따금 간편하게 쓸 수 있도록 몇 가지 추가 도구를 마련해 두면 좋다. 내 책상에는 다음의 도구들이 항상 놓여있다.
- ✓ 윈저앤뉴튼 마스킹액
- ✓ 테사 마스킹 테이프 센시티브
- ✓ 파버카스텔 떡지우개

기법

수채화 그리고 기법. 내 생각에 이 두 단어는 완전히 정반대이다. 내가 생각하는 수채화는 기법과 이론이 아니라 직감, 여유, 색상 사랑이다. 그러나 물감을 제대로 이해하고 무엇이 필요하며 원하는 곳에 원하는 효과를 내려면 이떻게 해야 하는지 알기 위해서는 기법과 이론 역시 매우 중요하다.

색상 이론

색상 이론은 아마 처음에는 아무도 진지하게 배우고 싶지 않은 주제일 것이다. 우리는 멋진 수채화 세트를 사서 그리기 시작한다. 그러면 종종 예쁜 그림이 완성되지만, 어쩐지 뭔가 서로 안 맞는 기분이 든다. 그 원인은 대개 색상을 잘못 선택한 데 있다. 빨간색이라고 다 똑같은 빨간색이 아니고, 파란색이라고 다 똑같은 파란색이 아니기 때문이다. 각 색상에는 예를 들어 차가운 톤과 따뜻한 톤이 있다. 그림을 그릴 때 이것에 약간의 주의를 기울여야 한다.

빨강, 파랑, 노랑 세 가지 기본 색상에서 시작하자. 이 세 가지 색상은 다른 모든 색상의 기본이다. 예를 들어 노랑과 파랑을 섞으면 녹색이 된다. 이 녹색에 파랑을 약간 더 섞으면 청록색에 가까워진다. 세 가지 기본 색상을 똑같은 비율로 모두 섞으면 뉴트럴 틴트가 된다.

그다음 차가운 톤과 따뜻한 톤이 있다. 다음은 녹색의 두 가지 톤이다.

차가운 따뜻한

나는 따뜻한 톤을 즐겨 사용하지만, 대비되는 강렬하고 차가운 톤으로 작은 하이라이트를 두는 걸 좋아한다. 예를 들어 새파란 문 또는 새빨간 굴뚝이 하이라이트가 될 수 있다.

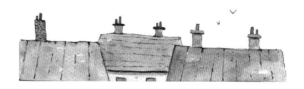

색상 혼합

아름다운 그림을 완성하는 데 항상 많은 색상이 필요한 건 아니다. 수채화 물감은 놀라울 정도로 서로 잘 섞이고 그래서 적은 색상으로 수많은 색조를 얻을 수 있다.

개별 색상을 혼합할 때 톤이 중요한 역할을 한다. 이때 인디고처럼 불투명한 색상은 물을 첨가하여 여러 다양한 톤을 만들어낼 수 있다.

반면 그린 어스 색상은 가능한 톤이 그리 많지 않은데, 투명한 색상일수록 중간 톤이 별로 없기 때문이다.

차가운 톤에 따뜻함을 더하려면, 그냥 갈색을 추가하면 된다. 예를 들어, 차가운 느낌의 코발트 그린 다크에 갈색을 추가하면 금세 채도가 낮고 따뜻한 녹색이 된다.

코발트 그린 다크 로우 엄버

'쨍하게' 차가운 모든 톤에 이 방법을 쓸 수 있다. 또한, 어떤 색상이든 물을 첨가하여 연하게 만들 수 있다.

보다시피, 실제로 많은 색상이 필요치 않다. 오히려 적은 색상으로 작업하여 더 자주 색상을 혼합하면서 색상 다루는 법을 훈련할 수 있다.

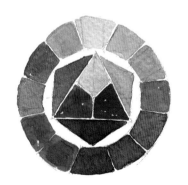

회화 기법

회화 기법은 수채화에서 매우 중요하다. 스위트홈을 그릴 때도 약간의 기법이 필요하다. 그러므로 첫 작품을 그리기 전에 다음의 기법들을 잠시 연습해야 한다.

건식 기법

건식 기법은 종종 '웨트 온 드라이wet on dry 기법'이라 불리기도 한다. 서로 다른 색상을 투명하게 겹쳐 칠하고 싶을 때 이 기법을 사용한다. 여기서 중요한 것은 항상 먼저 칠한 레이어가 완전히 마른 뒤에 그 위에 다른 색상을 덧칠해야 한다는 것이다. 그러지 않으면 색상이 서로 섞여버리기 때문이다. 그러니까 약간의 인내심이 필요하다. 하지만 그 대신에 색상을 좀 더 쉽게 제어할 수 있다. 이 기법으로 아름다운 효과를 낼 수 있다. 두 레이어를 서로 겹쳐 칠해 경계선을 선명하게 드러낼 수 있고, 그럼에도 첫 번째 레이어의 색상이 투명하고 은은하게 드러난다. 특히 그림자 부분을 표현할 때 이 기법으로 멋진 효과를 얻을 수 있다.

나는 바닥을 표현할 때 이 기법을 즐겨 사용한다. 초원이든 도로든 상관없다. 나는 항상 약간 밝은 톤을 먼저 칠하고 말린 뒤, 약간 더 어두운 톤을 군데군데 덧칠한다.

습식 기법

습식 기법은 기본적으로 건식 기법의 반대이다. 먼저 진한 색상을 종이 위쪽에 칠한다. 그다음 재빨리 붓을 씻어내고 맑은 물로 붓질을 진행하여, 먼저 칠한 색상이 아래쪽으로 번지게 한다. 그러면 예를 들어 배경의 하늘을 멋진 그라데이션으로 표현할 수 있다.

습식 기법의 하위 범주로 웨트 온 웨트wet on wet 기법이 있다. 먼저 맑은 물로 종이를 적신 다음 그 위에 색상을 더한다. 이 색상이 마르기 전에 다른 색상을 또 더할 수 있다. 그다음엔 편안히 앉아 수채화가 보여주는 마법을 즐기면 된다. 더는 색상을 제어할 수 없다. 색상이 스스로 길을 찾아가 서로 합쳐진다. 색상은 맑은 물을 바탕으로 멋진 역동성을 보이며 번져 아름다운 구조를 만들어낸다.

나는 예를 들어 구름 낀 하늘을 그릴 때 웨트 온 웨트 기법을 사용한다. 그러나 조심해야 한다! 물이 있는 곳이면 어디나 색상이 번진다!

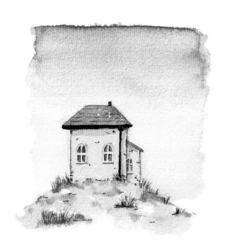

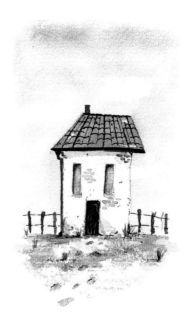

Practical Theory

실용 이론

이제부터 집을 그릴 때 가장 중요한 표면 채색법을
차근차근 단계별로 알려주겠다.

목재

목재는 표현하기가 아주 쉽다. 둥근붓 또는 몹붓 하나
그리고 가는 세필붓 하나만 있으면 된다.

1 우선 둥근붓이나 몹붓으로 나무판자를 그린다.
이때 판자 사이에 간격을 둘지 아니면 나란히 붙
일지에 따라, 위쪽 판자가 마른 뒤에 아래쪽 판
자를 그리도록 주의해야 한다. 젖은 상태에서 이
어 그리면 색상이 서로 번져 섞이고, 개별 판자
의 경계가 사라진다.

2 판자가 마르면 세필붓에 같은 색 또는 약간 더
짙은 색을 물 없이 묻힌다. 이제 판자에 불규칙
한 굵기로 가로줄을 몇 개 긋고 곳곳에 옹이를
추가한다. 목재 표면이 완성되었다.

풀

풀을 그릴 때 가장 중요한 도구는 '풀붓'이다. 다빈치의 부채붓, 바리오팁 또는 붓모가 부채처럼 퍼진 오래된 둥근붓이 풀을 그리기에 좋다. 다만 오래된 둥근붓의 경우 다시는 채색에 사용하지 않을 붓이어야 한다! 풀 역시 밝은 부분에서 어두운 부분 순으로 작업하여 아름답고 풍성한 풀 둔덕을 그려보자.

1 먼저 밝은 녹색에 물을 약간 더 섞어 일반 둥근붓으로 풀이 자랄 둔덕을 만든다. 곧바로 풀붓으로 젖은 물감을 위로 뽑아 올려 풀 몇 포기를 만든다.

3 풀 둔덕이 마르면, 세필붓으로 조금 긴 풀포기를 추가할 수 있다. 이때 녹색 두 종류를 번갈아 사용하고 굵기와 길이가 제각각인 다양한 풀을 그린다.

2 몇 군데를 정하여 약간 더 어두운 녹색으로 이 과정을 반복한다.

Tip

바닥의 몇몇 곳에 갈색을 넣어 풀이 자라난 '토대'를 표현하라. 그러면 깊이감과 자연스러움이 더해진다.

20

지붕

지붕을 표현하는 방법은 매우 다양하다. 가장 간단하고 빠른 방법 두 가지를 여기에 설명하겠다. 둥근붓 또는 몹붓 하나만 있으면 된다.

방법 1 — 웨트 온 웨트

1 먼저 맑은 물로 지붕의 바탕을 잡고 거기에 물감을 올린다. 두 가지 색상을 쓰면 좋다. 그러면 지붕이 입체적으로 보인다.

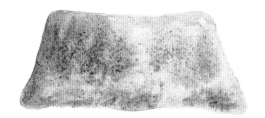

2 바탕 색상이 마르면 수채화 물감이나 연필 또는 파인라이너로 아주 쉽게 위에서 아래로 세로줄을 그릴 수 있다. 군데군데 적당히 기와를 표시한다. 지붕 전체를 기와로 덮지 않도록 주의한다. 그래야 경쾌하고 다소 발랄한 느낌을 살릴 수 있다.

3 이제 수채화 물감이나 후데노스케 트윈팁을 이용해 기와 아래에 음영을 넣어 표면에 깊이감을 더할 수 있다. 마지막으로 당연히 굴뚝이 빠져선 안 된다.

방법 2 — 지붕 벽돌

1 먼저 연갈색으로 지붕의 바탕을 칠한다. 웨트 온 웨트 기법을 쓰든 마른 종이에 그리든 당신이 원하는 대로 하면 된다.

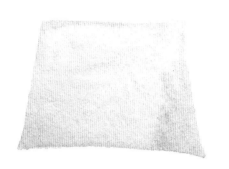

3 벽돌이 마르면, 둥근붓과 옅은 검은색으로 벽돌 옆이나 위에 음영을 넣는다.

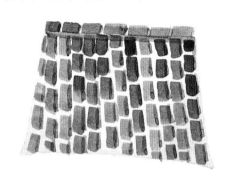

2 연갈색 바탕이 마르면 다양한 갈색톤으로 지붕에 벽돌을 그려 넣는다. 이때 평붓이 가장 좋다. 모든 벽돌을 너무 반듯하고 정갈하게 그리지 말고 여기저기 약간 삐뚤어지게 그리면 훨씬 생기 있어 보인다.

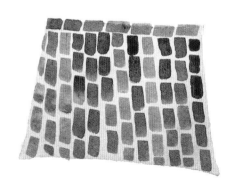

4 마지막으로 연필로 음영을 강조하면 깊이감이 더해진다. 지붕에 빗물받이가 빠져선 안 된다.

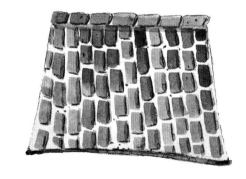

벽돌 벽

스위트홈을 그릴 때 벽돌 벽은 알파요 오메가다. 벽 전체를 벽돌로 채우든 일부만 채우든, 모든 그림에서 제각각 아주 특별한 느낌을 준다.

Tip

물기가 더 많게 벽돌을 그리면 나중에 약간 더 어두운 갈색톤을 찍듯이 덧칠하여 벽돌 특유의 질감을 살릴 수 있다.

1 모든 훌륭한 벽돌 벽의 바탕은 옅은 색이다. 그래야 나중에 벽돌이 잘 도드라져 보인다. 바탕이 잘 마를 때까지 기다려라.

3 모든 것이 잘 말랐으면, 세필붓으로 검은색이나 아주 짙은 갈색 점을 찍어 작은 악센트를 줘라. 원한다면 벽돌마다 연필로 음영을 넣어도 좋다.

2 둥근붓으로 벽돌을 그려도 되지만, 평붓이 가장 빠르고 편리하다. 가능한 한 다양한 갈색을 사용하라.

4 자연석 또는 석판으로 만든 벽을 표현할 때도 같은 원리를 따른다. 둥근붓으로 자유롭게 돌을 그리는 것이 가장 좋다. 이때 둥근붓을 약간 비스듬히 잡으면 더 넓게 칠할 수 있다.

풍화된 표면

풍화된 표면을 그리려면, 시간을 들여야 한다. 건식 기법으로 여러 레이어를 겹쳐 그려야 하기 때문이다. 여러 색상이 얇게 여러 겹으로 겹쳐지는데, 겹쳐 그릴 때마다 언제나 아래 레이어가 완전히 마를 때까지 기다려야 한다. 언제나 옅은 색에서 짙은 색 순서로 작업한다. 붓은 카사네오 490 2호 또는 카사네오 세필붓 12호가 적합하다.

1 먼저 연하게 바탕을 칠한다. 아주 제한적으로 몇 곳에 짙은 톤을 추가하여 대비 포인트를 둬도 된다. 마를 때까지 기다려라.

2 이제 겹쳐 칠하기 시작한다. 너무 빨리 짙어지지 않도록 항상 조금 더 옅게 시작하라. 또한, 붓이 너무 축축하지 않게 하는 것도 중요하다. 얇게 칠해지도록 언제나 다른 종이에 붓을 몇 번 찍어 물감을 덜어낸 후 덧칠하는 것이 가장 좋다. 덧칠할 때는 붓을 완전히 눕혀 잡고 전체 면이 아니라 그저 몇 군데만 슬쩍슬쩍 가볍게 칠한다.

3 명확한 완료 시점은 따로 없다. 그것은 오직 당신의 결정에 달렸다. 맘에 드는 상태가 되었을 때 완료하면 된다. 나는 주로 갈색 계열을 사용했다. 풍화된 목재일 수도 있고 또는 녹슨 철문일 수도 있다. 당연히 녹색 같은 다른 색상을 써도 된다. 겹쳐 그리기를 완료하고 모두 잘 말랐으면, 다시 한번 세필붓, 연필 또는 파인라이너로 짙은 균열과 악센트를 추가할 수 있다.

조합: 벽돌 벽과 풍화된 표면

이제 당신은 벽돌 벽과 멋스럽게 풍화된 표면을 아주 잘 그릴 수 있게 되었다. 당연히 이 두 요소를 멋지게 조합할 수 있다. 예를 들어 한쪽 귀퉁이에서 덧발라진 시멘트를 벗겨내 그 아래의 벽돌이 드러나게 할 수 있다.

1 여기서도 먼저 바탕을 칠해야 한다. 아마 집 전체에서 그럴 것이다. 시멘트를 벗겨낼 위치를 먼저 정하고, 나중에 벽돌이 드러날 자리를 약간 더 연하게 칠한다. 아니면, 연한 부위를 제외하고 나머지 부분에 두 번째 레이어를 겹쳐 칠해도 된다.

2 잘 말랐으면, 벽돌부터 그리기 시작한다. 나는 둥근붓으로 그렸다. 그러나 당신은 당연히 평붓을 사용해도 된다.

3 마지막 단계에서는 여러 작업을 동시에 수행해도 된다. 약간 (또는 아주 많이) 풍화된 벽을 그리고 벽돌에 음영을 넣을 수 있다. 또한, 벗겨진 가장자리에도 음영을 넣어야 한다. 그래야 입체적으로 보인다. 마지막으로 균열과 몇몇 대조 포인트를 넣으면 오래되어 벗겨진 벽이 완성된다!

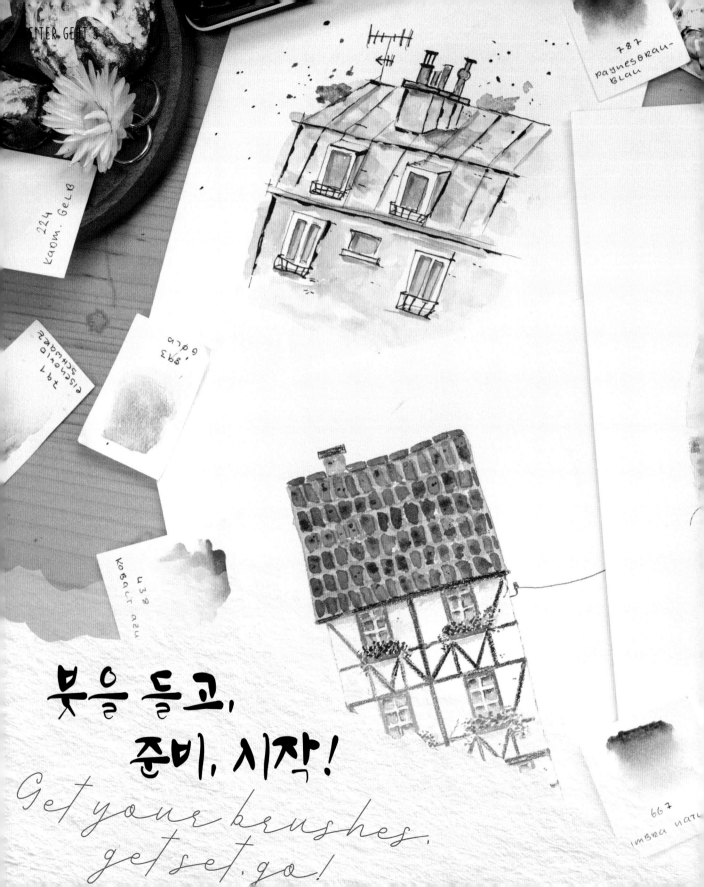

붓을 들고,
준비, 시작!

Get your brushes,
get set, go!

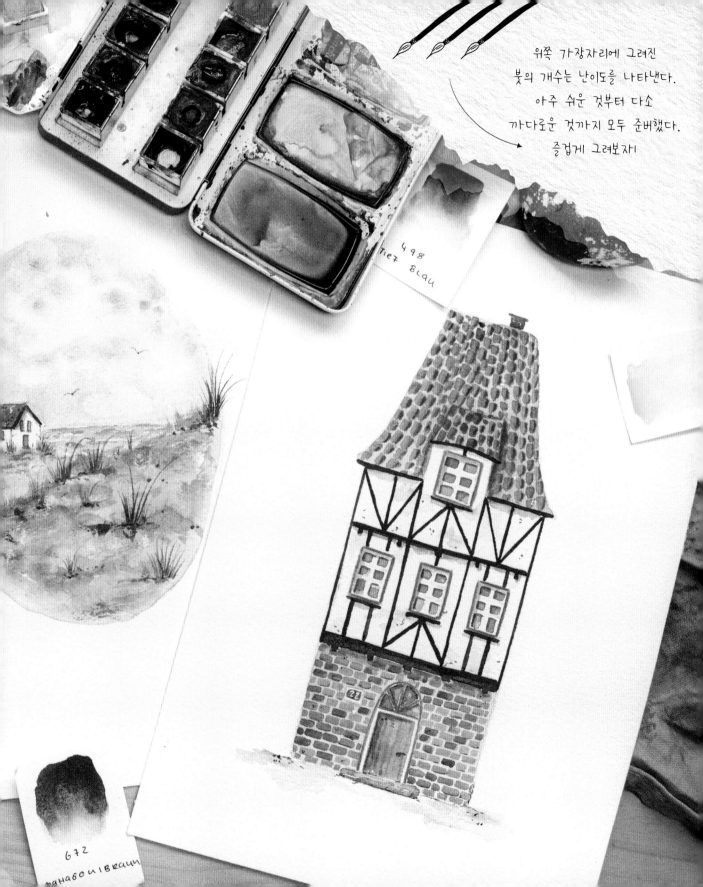

위쪽 가장자리에 그려진
붓의 개수는 난이도를 나타낸다.
아주 쉬운 것부터 다소
까다로운 것까지 모두 준비했다.
즐겁게 그려보자!

Polish houses

폴란드의 집

이 모티프는 폴란드 그단스크에서 흔히 볼 수 있는 작은 집들이다.
쉬민케의 초과립형 물감인 슈퍼그래뉼레이션을 사용하기에 완벽한 모티프인 것 같다.
원한다면 창문과 문에 마스킹액을 사용해도 된다.

색상

 974 갤럭시 브라운

 982 툰드라 로즈

 370 포터스 핑크

 983 툰드라 바이올렛

 963 글레이셔 그린

 485 인디고

재료

종이
✓ 라나수채화전용지, 냉간 압착, 23×31cm

붓
✓ 다르타나 스핀 7호
✓ 노바 신테틱스 평붓 2호

필기구
✓ 톰보우 모노그래프
✓ 톰보우 후데노스케 트윈팁
✓ 겔리 롤 화이트
✓ 목탄연필
✓ 파인라이너

Tip

초과립형 물감은 종이에 물을 조금 더 넉
넉히 발라야 그 효과가 더 잘 산다.

밑그림

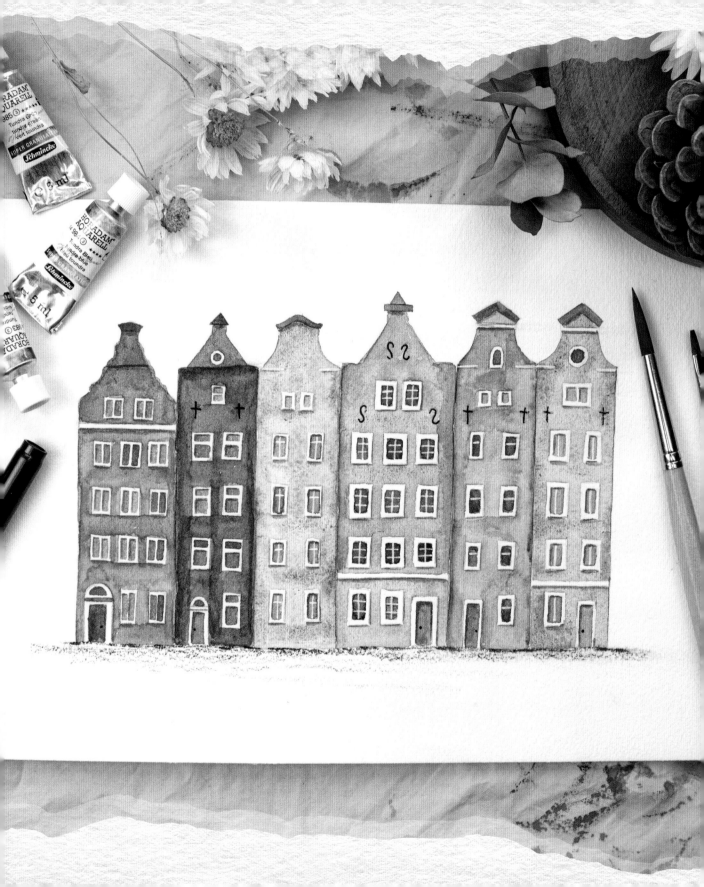

1 먼저 진심으로 박수를 보낸다! 작은 시작에 불과하지만, 당신은 밑그림을 성공적으로 완성했다! 잠시 손목을 풀며 호흡을 가다듬어라. 마스킹액을 사용할 계획이라면, 창문과 문처럼 벽면 색상이 번지면 안 되는 모든 곳에 지금 마스킹 액을 발라라. 그다음 갤럭시 브라운으로 첫 번째 집을 칠하라. 첫 번째 집이 마르는 동안 세 번째 집에 포터스 핑크를 칠하고, 다섯 번째 집에 다시 갤럭시 브라운을 칠하면 된다. 여기에는 다르타나 스핀 7호가 가장 적합하다.

2 첫 번째, 세 번째, 다섯 번째 집이 모두 말랐으면, 두 번째 집에 툰드라 로즈, 네 번째 집에 툰드라 바이올렛, 여섯 번째 집에 글레이서 그린을 차례로 칠한다. 이웃한 집이 아직 완전히 마르지 않았다면, 두 집 사이에 미세한 틈을 둬도 된다. 그런 미세한 틈은 나중에 별로 눈에 띄지 않으니 크게 신경 쓰지 않아도 된다.

3 모든 집이 잘 말랐으면, 창문을 칠할 차례다. 마스킹액을 발랐다면, 이제 그것을 제거해야 한다. 그다음 가는 평붓으로 창문에 인디고를 칠한다. 흰색 창틀이 말끔하게 남지 않았더라도, 크게 걱정할 것 없다. 나중에 젤리 롤 화이트로 수정하면 된다.

4 결승점이 얼마 남지 않았다! 벽면을 칠하고 남은 물감으로 문과 지붕 장식을 칠한다. 문을 칠할 때 모서리 부분을 몇 번 더 덧칠하면 깊이감을 더할 수 있다. 여기에도 나는 다르타나 스핀 7호를 사용했다.

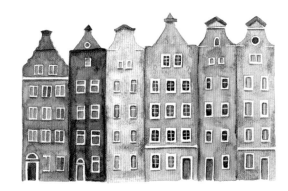

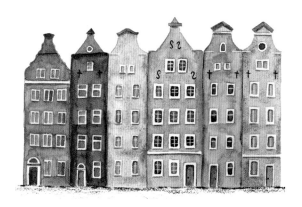

5 마지막으로 디테일을 작업할 차례다. 겔리 롤 화이트를 이용해 일부 창문의 안쪽 테두리를 추가하거나 바깥 창틀을 말끔하게 수정할 수 있다. 후데노스케 트윈팁으로 첫 번째, 네 번째, 여섯 번째 집의 흰색 돌출부 아래에 약간 넓은 음영을 넣는다. 창문과 문의 음영은 연필로 넣는 것이 가장 좋다. 파인라이너로 벽면의 장식을 그려 넣고, 마지막으로 목탄연필로 바닥을 표현한다.

983
툰드라 바이올렛

963
글레이셔 그린

스웨덴의 여름 별장

Summer house in Sweden

가을 저녁 햇살 아래 스웨덴의 자그마한 여름별장.
이 모티프는 간단한 몇 단계면 완성되므로 초보자에게 안성맞춤이다.

색상

	번호	이름
	348	카드뮴 레드 오렌지
	483	코발트 아추르
	516	그린 어스
	533	코발트 그린 다크
	665	그린 엄버
	787	페인스 그레이 블뤼시
	667	로우 엄버
	672	마호가니 브라운
	791	마스 블랙

재료

종이
✓ 라나수채화전용지, 냉간 압착, 18×26cm

붓
✓ 카사네오 몹붓 2호
✓ 코스모톱 스핀 둥근붓 3호
✓ 코스모톱 스핀 세필붓 1호

필기구
✓ 톰보우 모노그래프

밑그림

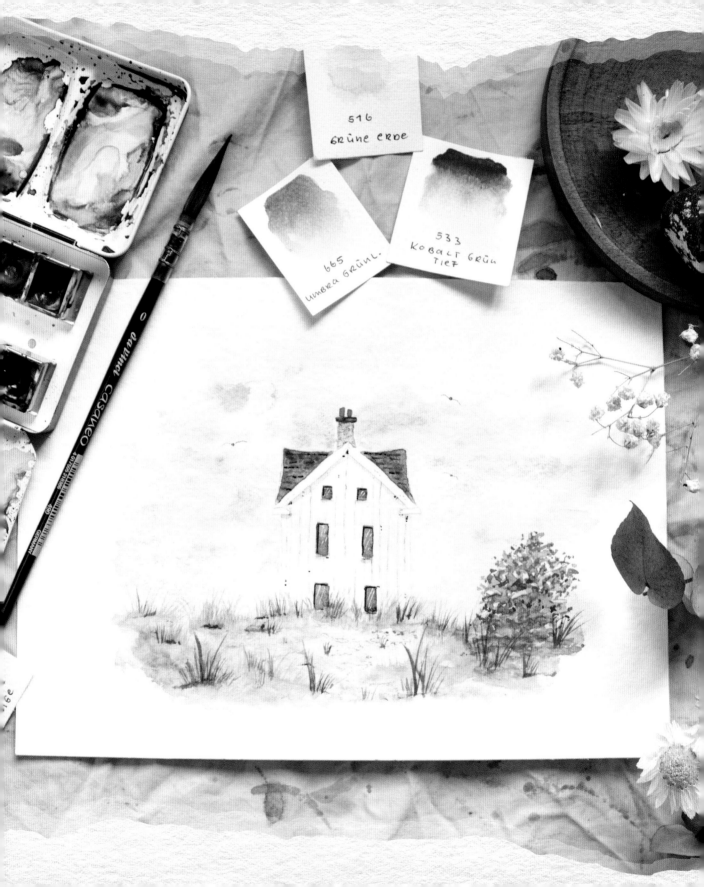

516
GRÜNE ERDE

665
UMBRA GRÜNL.

533
KOBALT GRÜN
TIEF

1 먼저 몹붓으로 종이를 적신다. 어디에도 물웅덩이가 생기지 않도록 고르게 적시되, 집은 제외해야 한다. 집은 적시면 안 된다. 물이 마르기 전에 곧바로 하늘에는 코발트 아추르를 연하게 채색하고, 아래 초원에는 그린 엄버을 칠한다. 두 색상은 절대 서로 섞여선 안 된다.

2 그다음 둥근붓으로 지붕을 적신 후, 군데군데에 마호가니 브라운과 로우 엄버를 찍어준다. 그러면 지붕에 불규칙적인 멋진 구조가 생긴다. 지붕을 칠했던 붓에 남은 로우 엄버로 굴뚝도 칠하면 된다.

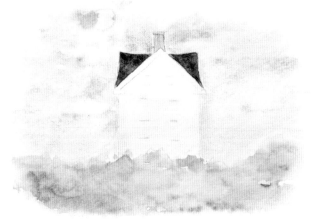

3 계속해서 둥근붓으로 이제 유리창에 페인스 그레이 블뤼시를 칠한다. 완전히 반듯하게 칠하지 말고 자유롭게 약간 삐뚤삐뚤하고 삐딱하게 채색하면 특별한 매력이 돋보일 것이다.

4 이제 마스 블랙을 아주 연하게 희석하여 둥근붓
으로 지붕 밑에 음영을 넣는다. 음영이 마르는 동
안 굴뚝 끝을 검게 칠한다. 그다음 가는 세필붓
으로 벽면 곳곳에 나무판자 선을 긋는다. 너무
반듯하고 정확하게 긋지 않도록 주의한다. 그런
다음 몇몇 자리에 점이나 선을 추가하여 벽면 전
체의 구조를 다듬는다.

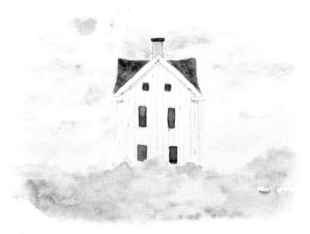

5 이제 풀을 그릴 차례다. 여기에는 몹붓과 그린 어
스를 사용한다. 작은 둔덕을 그린 후 곧바로 세필
붓으로 작은 풀포기를 뽑아 올린다. 이때 세필붓
에 아무 물감도 없어야 하고 물기조차 없는 것이
가장 좋다. 자세한 설명은 20쪽을 참고하기 바란
다. 여러 종류의 녹색으로 원하는 만큼 이 과정
을 반복한다. 원한다면 별장 옆에 작은 관목 한
그루를 추가해도 좋다.

6 마지막으로 초원 곳곳에 세필붓으로 코발트 그린
다크와 그린 엄버를 군데군데 찍듯이 칠하되, 특
히 풀이 자라난 '토대' 부분을 모두 짙게 덧칠하
여 작은 대비 포인트를 만든다. 또한, 코발트 그린
다크로 풀포기 몇 개를 추가할 수도 있다. 짙은
색으로 하는 이런 세부 표현이 언제나 큰 효과를
낸다. 이런 작은 붓질이 그림에 깊이감을 더하기
때문이다. 굴뚝에 빨간색 연기 통 두 개를 잊지
말고 그려 넣어라. 그리고 원한다면, 연필로 하
늘에 새 한두 마리를 간략히 그려 넣어도 좋다.

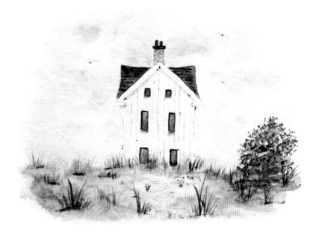

빨간 오두막

The rotten huts

아이슬란드 어딘가에 이런 작은 집이 있다.
이 모티프에는 시간을 조금 더 들여야 한다.

색상

 483 코발트 아추르

 516 그린 어스

 665 그린 엄버

 533 코발트 그린 다크

 224 카드뮴 옐로우 라이트

 348 카드뮴 레드 오렌지

재료

종이
✓ 라나수채화전용지, 냉간 압착, 18×26cm

붓
✓ 카사네오 몹붓 2호
✓ 카사네오 둥근붓 4호, 1호
✓ 바리오팁 6호
✓ 카사네오 세필붓 1호

필기구
✓ 톰보우 모노그래프

그 밖의 도구
✓ 마스킹액
✓ 오래된 낡은 붓
　또는 실리콘 붓

밑그림

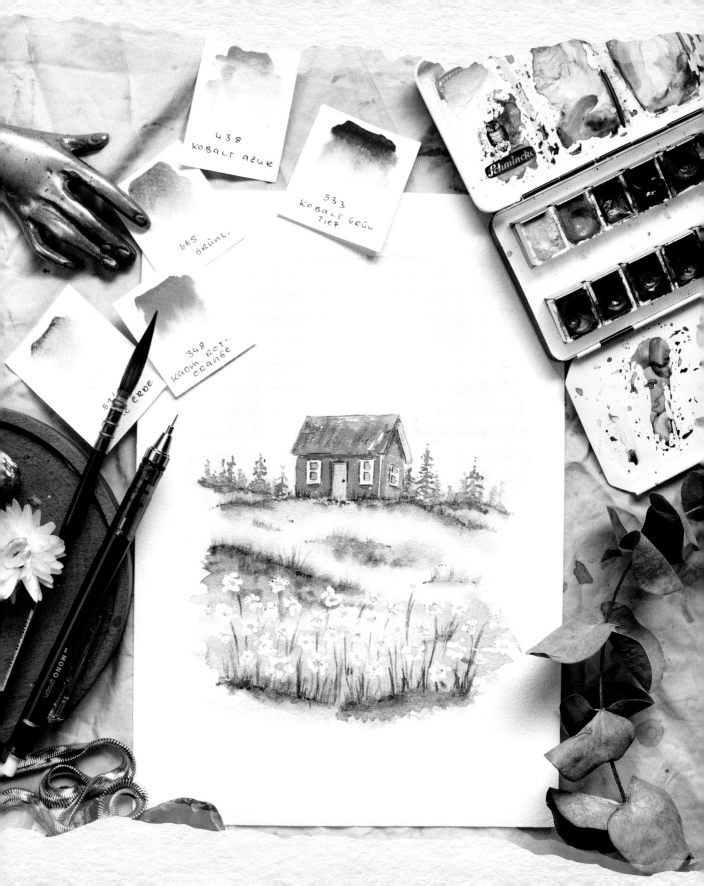

1 종이에 밑그림을 옮겨 그렸으면, 가장 먼저 전경에, 그러니까 도화지의 아랫부분에 마스킹액을 곳곳에 점을 찍듯이 바른다. 이것이 나중에 꽃이 될 것이다. 꽃송이마다 가볍게 몇 번을 찍어주는 방식이 가장 좋다. 그리고 중요한 팁 하나 더!! 마스킹액을 절대 흔들지 말라! 흔들면 거품이 생겨 말끔하게 발라지지 않는다.

2 다음 작업을 이어가기 전에, 일단 마스킹액이 완전히 굳을 때까지 기다린다. 마스킹액이 굳었으면, 집을 제외한 종이 전체를 몹붓으로 넉넉히 적시고, 하늘에는 코발트 아추르, 초원에는 그린 어스를 채색한다. 이때도 몹붓을 쓰면 된다. 몇몇 곳은 물감을 더 많이 바르고, 초원의 녹색이 하늘 쪽으로 약간 번지게 둔다. 이것이 나중에 멀리 뒤에 선 나무들이 된다.

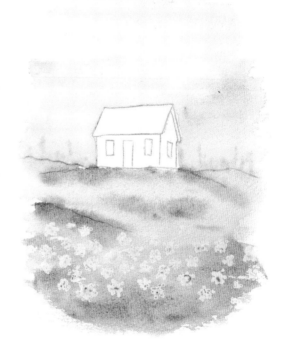

3 초원 부분이 아직 젖어 있거나 습기가 남아 있는
한, 굵붓으로 몇몇 둔덕에 그린 엄버를 채색하여
초원을 더 다듬을 수 있다. 그린 엄버가 너무 갈
색처럼 보이면, 그냥 그린 어스를 겹겹이 덧칠해
더 짙게 만들어도 되고 또는 두 색상을 혼합해
사용해도 된다. 몇몇 곳을 더 짙게 찍듯이 칠해야
한다. 그래야 깊이감이 생긴다.

4 다음 단계는 나무들의 실루엣을 표현할 차례다.
둥근붓 1호가 가장 적합하다. 멀리 뒤쪽 나무에
는 그린 어스가 적합하고, 앞쪽 나무에는 코발트
그린 다크가 가장 좋다. 기억하자. 한 색상이 너
무 쨍하게 밝아 보이면, 갈색을 약간 섞어 채도를
낮출 수 있다.

Tip

전경에 상세히 표현한 나무 몇 그루를
두고 배경에 흐릿한 나무 여러 그루를
두면, 숲에 깊이감을 더할 수 있다.

5 이제 집을 채색할 차례다. 둥근붓 4호와 카드뮴 레드 오렌지를 준비한다. 지붕을 먼저 칠하되, 몇몇 군데는 하얗게 비워 둬라. 그래야 전체적으로 더 생동감 있어 보인다. 지붕이 마르면 몇몇 곳에 두 번째 레이어를 더하여 입체감을 살릴 수 있다. 벽면과 지붕 사이에 가는 틈을 두면, 곧바로 같은 색으로 벽면도 채색할 수 있다. 붓을 말끔히 씻은 후 코발트 아추르로 유리창을 칠한다.

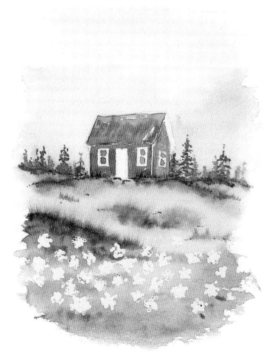

6 집이 마르는 동안, 다시 초원을 작업할 수 있다. 이제 조심스럽게 마스킹액을 종이에서 벗겨낸다. 이때 종이가 약간 뜯겨나가면, 몹시 화가 나고 속상하겠지만, 그렇게 심각한 문제는 아니다. 그림이 완성되고 나면 전혀 눈에 띄지 않을 것이다. 둥근붓, 바리오팁을 준비하고, 코발트 그린 다크와 그린 엄버를 혼합하여 짙은 녹색을 만든다. 먼저 둥근붓으로 둔덕 위쪽을 약간 칠하고 곧바로 바리오팁으로 물감을 뽑아 올려 풀을 그린다. 그런 식으로 둔덕마다 작업한다. 집이 다 말랐으면, 집 앞에도 풀을 약간 추가할 수 있다.

7 이제 혼합해 놓은 짙은 녹색과 세필붓을 준비한다. 더 굵고 더 긴 풀포기를 각각 그린다. 이때 뒤쪽의 풀이 앞쪽의 풀보다 작아야 한다. 또한, 같은 방식으로 전경의 꽃에 직접 줄기를 그리고 사이사이에 개별 줄기를 그려 넣어도 된다. 꽃송이 한복판에 카드뮴 옐로우로 작은 암술을 그리고 문도 같은 색으로 칠한다.

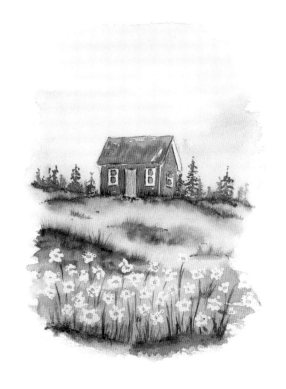

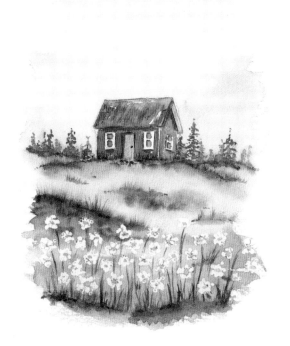

8 디테일을 잡아보자! 둥근붓 1호와 희석한 마스 블랙으로 지붕 아래에 음영을 넣고, 문의 좌측 안쪽 가장자리에도 똑같이 음영을 넣는다. 검은색 점을 찍어 문손잡이를 만든다. 연필로 창문에 미세한 음영을 넣고 지붕에 가느다란 선을 그어 질감을 살릴 수 있다. 또한, 연필로 개별 꽃잎의 윤곽을 잡고 암술 주위에 음영을 넣어 깊이감을 더할 수 있다.

짙은 색 목조주택

Dark wooden house

시간이 많지 않지만 그래도 뭔가를 그리고 싶을 때, 이 검은색 작은 목조주택이 적합하다.
그리고 숙련이 덜 된 초보자에게도 훌륭한 모티프이다. 밑그림이 따로 필요치 않다.

색상

 348 카드뮴 레드 오렌지

 516 그린 어스

 672 마호가니 브라운

 787 페인스 그레이 블뤼시

 791 마스 블랙

재료

종이
✓ 하네뮐레 브리타니아, 무광, 17×24cm

붓
✓ 다르타나 스핀 7호
✓ 바리오팁 6호

필기구
✓ 톰보우 모노그래프
✓ 파인라이너
✓ 겔리 롤 화이트

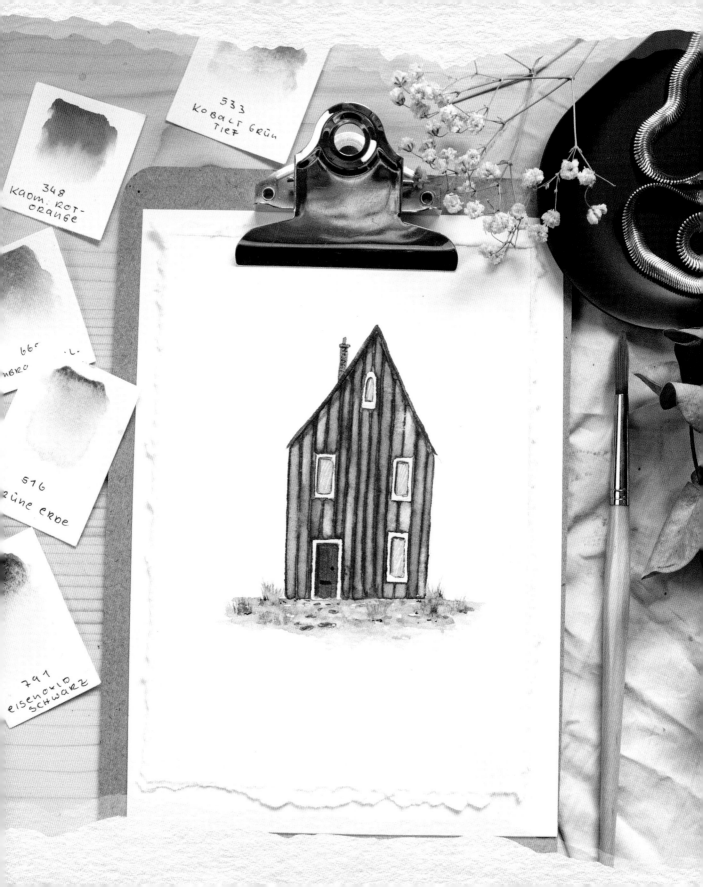

1 이 모티프를 그리려면 대담해져야 한다. 제일 먼저 집 전체를 페인스 그레이 블뤼시로 진하게 칠해야 하기 때문이다. 정말로 집 전체를 아주 짙게 칠해야 한다. 창문과 현관문을 제외한 전체에, 물에 희석하지 않은 물감을 그대로 칠해도 된다. 짙은 파란색 대신 짙은 녹색을 사용해도 된다. 붓은 다르타나 스핀을 사용한다.

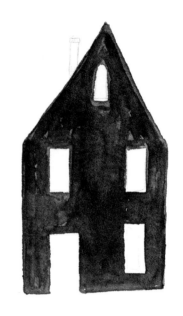

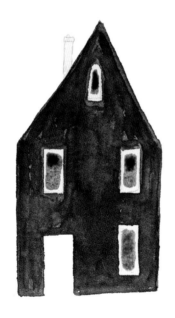

2 집이 마르면 이제 창문을 칠할 차례이다. 똑같이 페인스 그레이 블뤼시를 사용하되, 이번에는 물을 약간 더 섞는다. 이때 너무 반듯하게 칠하지 않도록 주의한다. 일부러 약간 비뚤게 칠하는 것이 오히려 더 낫다. 한 창문이 다른 창문보다 더 짙더라도 괜찮다. 아니, 오히려 더 낫다!

3 집이 100% 완전히 말랐을 때만 세 번째 단계에 들어가야 한다! 붓을 말끔하게 잘 씻은 다음 헝겊에 가볍게 두드려 물기를 조금 제거한다. 약간 촉촉한 상태의 붓으로 나무판자를 그린다. 그러면 마른 물감에 물기가 스며들어 안료가 닦이면서 멋진 효과가 난다! 안료가 물에 즉시 닦이지 않으면, 지우개로 지우듯이 붓으로 살짝살짝 문질러준다.

Tip 붓질로 축축해진 부분을 헝겊으로 톡톡 두드려주면, 풍화된 목재 느낌을 낼 수 있어 훨씬 흥미로운 그림이 된다.

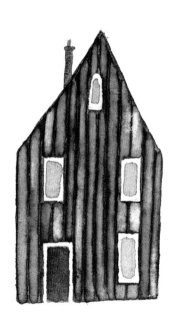

4 이제 집이 다시 말랐으면, 마스 블랙으로 굴뚝을 칠하고 마호가니 브라운으로 문을 칠한다. 카드 뮴 레드 오렌지 같은 밝은 빨간색 역시 현관문에 아주 잘 어울린다. 같은 빨간색으로 굴뚝의 연기통도 곧바로 칠할 수 있다. 모든 집에는 새빨간 연기통이 필수이다!

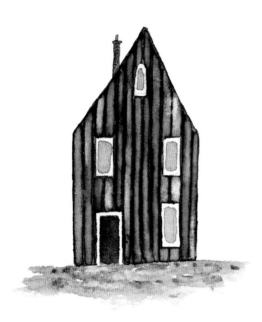

5 이제 붓을 수평으로 뉘어 잡고, 색연필로 칠하듯 그린 어스를 땅에 칠한다. 붓을 수평으로 잡으면 아주 쉽게 멋진 페이딩 구조를 얻을 수 있다. 그 다음 곧바로 같은 색상으로 몇몇 군데를 조금 더 짙게 두드리듯 덧칠한다.

6 작은 풀밭에 생기를 더 불어넣고 싶으면, 그린 어 스로 작은 둔덕을 몇 개 더 그려 넣으면 된다. 둔 덕의 물감이 아직 마르기 전에, 바리오팁으로 젖 은 물감을 뽑아 올려 풀 몇 포기를 완성한다. 둔 덕 하나를 완성한 후 그다음 둔덕을 그려야 한 다. 물감이 마르면 풀을 뽑아 올릴 수가 없기 때 문이다. 여기저기에 마호가니 브라운을 조금 더 하면, 풀밭이 훨씬 흥미로워 보인다.

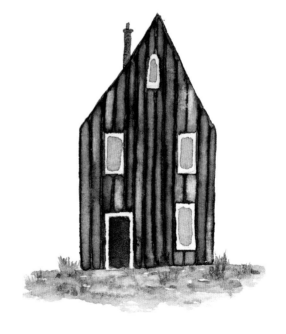

7 일곱 번째 난계는 디테일 차례다. 마호가니 브라운으로 지붕을 칠한다. 연필로 창문에 음영을 약간 넣는다. 이때 창문이 너무 비뚤어졌으면 형태를 약간 바로잡을 수도 있다. 현관문에도 역시 음영을 넣고 풀밭에 평평한 돌 몇 개를 더한다. 또한, 마스 블랙으로 지붕 아래에 음영을 넣을 수 있다.

8 미세한 조정을 위해 다시 한번 제대로 힘을 내야 한다. 얇은 파인라이너로 굴뚝의 벽돌을 그린다. 현관문에 손잡이와 편지투입구를 만든다. 원한다면 풀밭에 검은 점을 몇 개 찍어도 좋다. 유리창의 반사를 조금 더 추가하고 싶으면, 겔리 롤 화이트로 흰색 대각선을 그려 넣는다.

커피 하우스

커피 하우스는 원한다면 얼마든지 확장하기 좋은 모티프이다.

예를 들어 앞 벽면에 넝쿨꽃을 추가하거나 집 앞에 메뉴 칠판을 세울 수 있다.

나는 이 모티프에 붓 세 개를 썼는데, 큰 변형 없이 기본만 표현하더라도

침착한 손이 요구되는 세밀한 디테일이 꽤 많기 때문이다.

색상

 667 로우 엄버

 665 그린 엄버

 791 마스 블랙

 533 코발트 그린 다크

 787 페인스 그레이 블러시

 348 카드뮴 레드 오렌지

재료

종이
✓ 라나수채화전용지, 냉간 압착, 18×26cm

붓
✓ 카사네오 몹붓 2호
✓ 카사네오 둥근붓 4호
✓ 코스모톱 스핀 둥근붓 2호

필기구
✓ 톰보우 모노그래프
✓ 톰보우 후데노스케 트윈팁
✓ 겔리 롤 화이트

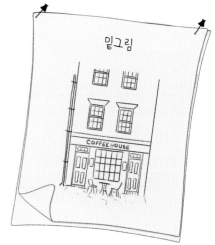

밑그림

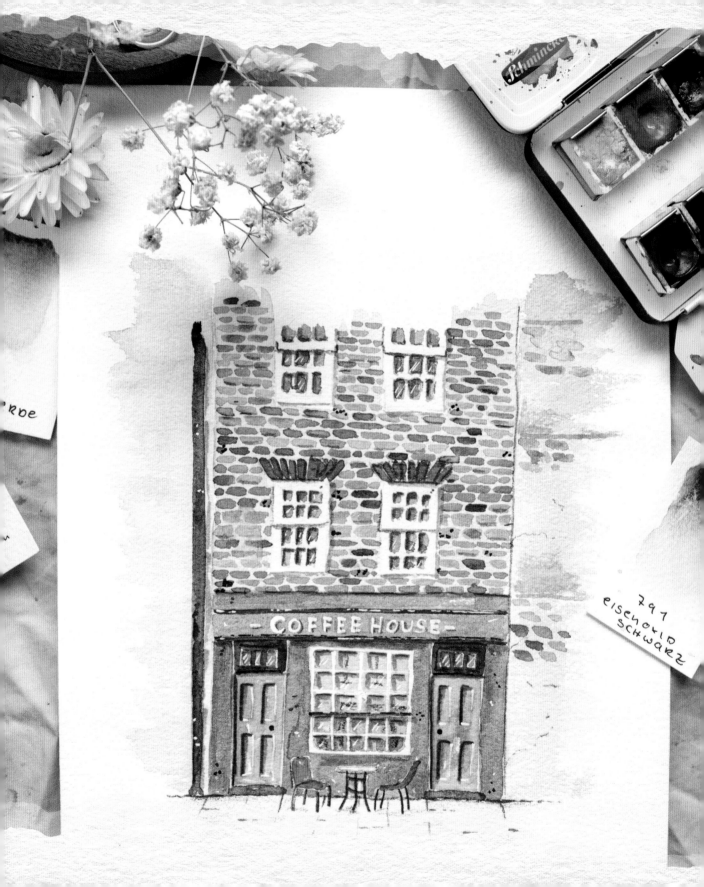

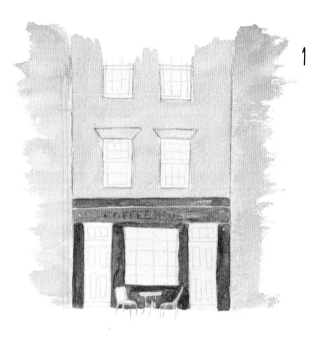

1 첫 번째 단계에서는 웨트 온 드라이 기법으로 작업한다. 먼저 몹붓으로 로우 엄버를 집 상반부에 옅게 칠한다. 위쪽으로 갈수록 불규칙하게 옅어지게 한다. 집의 좌우도 똑같이 칠한다. 그렇게 이웃한 집의 한 부분을 암시적으로 표현할 수 있다. 카페가 자리한 하반부에는 코발트 그린 다크를 칠한다. 이때 테이블과 의자 그리고 문과 창문은 칠하지 않는다. 원한다면, 이것들을 마스킹 액으로 덮어도 좋다.

2 이제 로우 엄버와 그린 엄버를 혼합하여 두세 종류의 갈색을 만든다. 이것과 카사네오 4호를 사용하여 벽돌을 그린다. 이때 매번 다른 갈색으로 바꿔가며 칠하고, 이따금 희석하지 않은 진한 갈색으로 몇몇 벽돌을 강조한다. 창문 위의 돌들에는 그린 엄버를 짙게 칠한다. 역시 카사네오 4호로 유리창에 페인스 그레이 블뤼시를 칠한다.

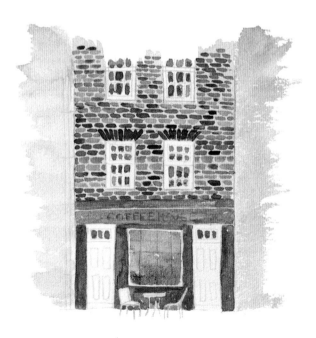

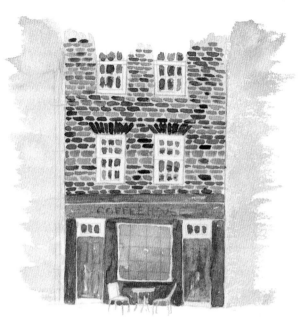

3 코발트 그린 다크를 약간 희석하여 카사네오 4호
로 문을 칠한다. 이때 군데군데 조금씩 흰색 부
분을 남겨라. 그래야 전체 그림이 생동감 있어 보
인다. 대비를 두고 싶다면, 예를 들어 문을 카드
뮴 레드 오렌지로 칠해도 된다.

4 그다음 코발트 그린 다크에 페인스 그레이 블뤼
시를 혼합하여 간판의 윗부분과 아랫부분에 각
각 하나씩 짙은 줄 두 개를 긋고, 문 위의 창틀을
칠한다. 그리고 이 짙은 녹색으로 건물 벽면 곳
곳에 점을 몇 개 찍어 질감을 더한다. 또는 코스
모톱 스핀을 사용하여 문의 오목한 사각 무늬를
표현할 수 있다.

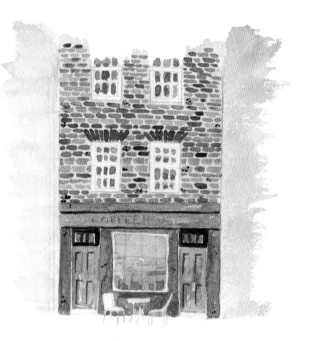

Tip

문의 오목한 사각 무늬를 그릴 때는 테
두리 절반만 어둡게 칠하고 반대쪽 테두
리는 더 밝게 둔다. 그래야 오목한 입체
형이 만들어지고 문이 더 흥미롭게 보인다.

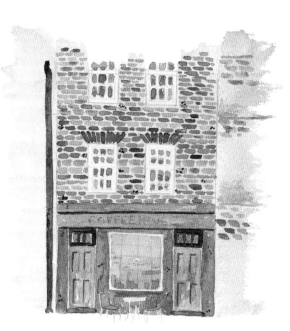

5 다섯 번째 단계에서는 점차 더 작은 것들을 작업한다. 마스 블랙으로 이웃집의 배수관과 문 앞의 작은 디딤돌을 칠한다. 혼합해둔 여러 갈색을 다시 가져와 다른 이웃집의 벽돌을 듬성듬성 그려준다.

Tip

이웃집 벽돌을 너무 두드러지게 칠하지 않도록 주의한다. 그러지 않으면 초점이 커피하우스에서 멀어질 수 있다.

6 이제 음영을 넣을 차례이다. 후데노스케 트윈팁의 회색으로 그림자가 있어야 할 모든 곳을 칠한다. 유리창, 창틀, 간판 아랫부분, 배수관 옆, 문. 특히 문의 오목한 사각 무늬를 다시 한번 멋지게 다듬을 수 있다. 음영 작업이 끝났으면, 코스모톱 스핀 2호와 카드뮴 레드 오렌지를 사용하여 의자들을 칠할 수 있다.

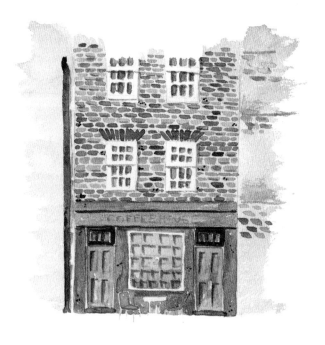

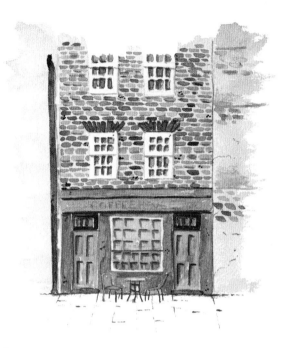

7 일곱 번째 단계에서는 연필만 사용한다. 연필로 테이블과 의자 다리를 그리고 곳곳의 음영을 조금 더 세밀하게 강조하고 벽돌 역시 약간의 대비를 준다. 이웃집 벽에 아주 가늘게 균열선을 몇 개 넣는다. 보도블록 역시 연필로 그린다. 이때 보도블록의 윤곽을 또렷하게 그리지 말고 표시만 될 정도로 연하게 그리는 것이 중요하다. 그래야 자연스럽다.

8 마지막 단계에서는 하이라이트를 넣는다. 겔리롤 화이트로 카페 이름을 쓴다. 유리창에 빗금을 몇 개 그어 반사를 표현하고, 문의 오목한 사각 무늬에도 하이라이트를 넣어 더 강조한다. 배수관에 흰 점을 몇 개 추가하면 좋고, 원한다면 간판 주변의 어두운 테두리에 흰색 하이라이트를 칠해도 좋다.

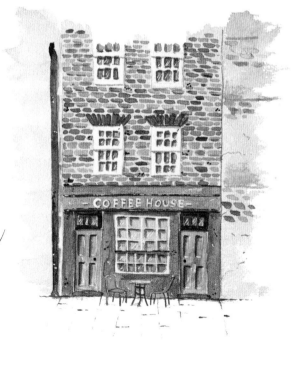

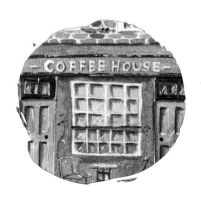

겨울 풍경

겨울 풍경은 색상이 거의 없어, 초보자에게 아주 적합하다.

몇 단계 만에 큰 효과를 얻을 수 있다.

겨울 모티프를 그릴 때는 역시 따뜻한 차 한 잔을 마시는 것이 좋지 않을까…….

색상

 787 페인스 그레이 블위시

 483 코발트 아추르

 670 매더 브라운

 665 그린 엄버

 791 마스 블랙

재료

종이
✓ 라나수채화전용지, 냉간 압착, 18×26cm

붓
✓ 카사네오 몹붓 2호
✓ 카사네오 둥근붓 3호
✓ 카사네오 세필붓 1호

필기구
✓ 톰보우 모노그래프
✓ 톰보우 후데노스케 트윈팁
✓ 겔리 롤 화이트

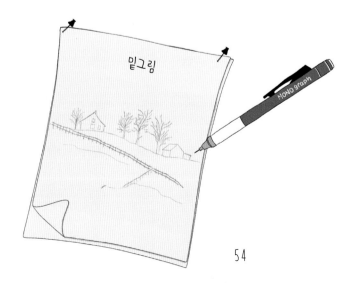

밑그림

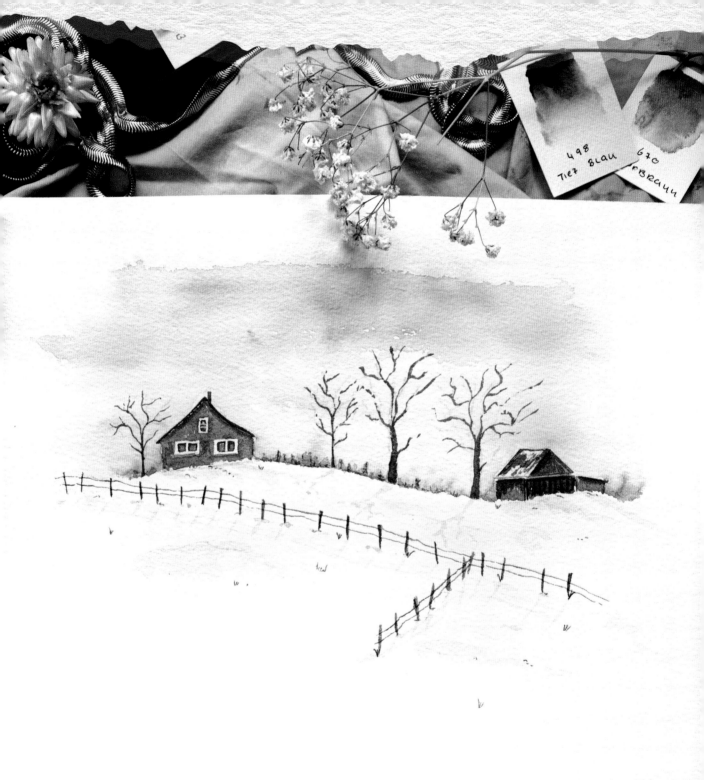

498
Tief Blau

670
Braun

Lana Rau 100% Cotton 23×37

1 먼저 몹붓을 사용해 맑은 물로 종이를 적신다. 하늘 전체를 적시되, 집들은 젖지 않게 주의한다. 집들은 젖으면 안 되는데, 젖은 곳은 어디든 물감이 번질 것이기 때문이다. 이제 젖은 종이에 코발트 아추르를 칠하고 페인스 그레이 블뤼시로 몇몇 곳에 대조를 둔다. 아직 젖어 있을 때 하늘의 아래쪽 가장자리에 매더 브라운을 찍듯이 칠하여 하늘로 약간 번지게 둔다. 이런 간단한 기법으로 노을 진 저녁 분위기를 낼 수 있다.

2 하늘이 마르면 그다음 집을 채색할 수 있다. 여기에는 둥근붓 3호가 가장 적합하다. 집은 그린 엄버를 칠하고 헛간은 마스 블랙을 칠한다. 헛간 지붕을 작업할 때는 빈틈 없이 꽉 채워 채색하지 않도록 주의한다. 그래야 지붕에 눈이 쌓인 것처럼 보인다. 곧이어 벽면을 덧칠할 수 있는데, 이때 몇몇 곳에 마스 블랙을 조금 더 진하게 칠하면 나무판자를 댄 듯한 효과를 낼 수 있다. 붓에 남은 물감으로 눈에 음영을 줄 수도 있다.

3 이제 페인스 그레이 블뤼시로 집 유리창을 칠한다. 지붕과 굴뚝에는 마스 블랙을 칠한다. 둥근붓을 내려놓고 세필붓을 들어 다시 마스 블랙으로 나무들을 그린다. 세필붓은 나무를 그리기에 완벽한 붓이다. 제어가 잘 안 되기 때문에 오히려 나뭇가지가 자연스럽게 표현되기 때문이다. 줄기 아래쪽의 부러진 가지 하나가 큰 효과를 낸다.

4 계속해서 세필붓과 마스 블랙을 사용하여 울타리를 그린다. 기둥부터 시작한다. 이때 기둥을 살짝 기울어지게 하고 두께 역시 다양하게 칠하는 것이 중요하다. 몇몇 기둥은 더 두껍게 칠하기 위해 여러 번 덧칠해야 할 수도 있다. 결과적으로 똑같이 생긴 기둥이 하나도 없어야 한다. 이제 가느다란 철사로 기둥들을 연결한다. 이때 역시 곧은 직선보다는 삐뚤빼뚤 휜 것이 더 보기 좋다.

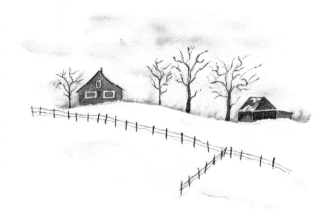

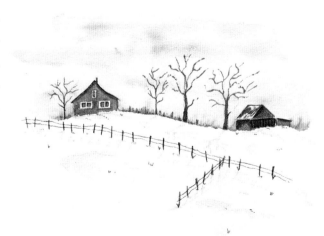

5 마스 블랙에 물을 많이 섞어 나무와 울타리의 그림자를 그린다. 먼저 빛이 들어오는 방향을 정하고, 그것의 반대쪽에 그림자를 넣는다. 울타리의 그림자를 그릴 때, 제각각 삐뚤빼뚤 기울어지게 해야 한다. 몇몇 기둥 아랫부분에 작은 점을 찍어 음영을 넣으면, 이 부분에 흔히 생기는 작은 눈더미를 표현할 수 있다. 하늘의 붉은 노을이 너무 밝아 보이면, 매더 브라운을 군데군데 찍어 멀리 있는 나무 몇 그루를 표현하면 좋다.

6 마지막으로 겔리 롤 화이트를 사용하여 푸른색 유리창에 안쪽 테두리를 그려 넣을 수 있다. 후데노스케 트윈팁으로 집과 창문에 음영을 넣는다. 이제 예를 들어 톰보우 모노그래프 같은 뾰족한 연필로 눈에 작은 점을 찍어 대비를 만든다. 또한, 눈에서 삐죽 올라온 작은 지푸라기를 몇 개 그릴 수 있다. 원한다면, 나무 몸통 아랫부분에 연필로 몇 번 획을 그어 다듬을 수 있다.

헛간

헛간은 덧칠하여 작업하기에 좋은 모티프이다.

짙은 색상이 나중에 얼마나 많은 깊이감을 살릴 수 있는지 여기서 아주 잘 볼 수 있다.

색상

 483 코발트 아추르

 516 그린 어스

 533 코발트 그린 다크

 219 터너스 옐로우

 667 로우 엄버

 670 매더 브라운

 665 그린 엄버

 791 마스 블랙

재료

종이
✓ 하네뮐레 토르숑 17×24cm

붓
✓ 카사네오 몹붓 2호
✓ 카사네오 둥근붓 4호
✓ 카사네오 세필붓 0호, 12호

필기구
✓ 톰보우 모노그래프
✓ 톰보우 후데노스케 트윈팁
✓ 겔리 롤 화이트
✓ 목탄연필

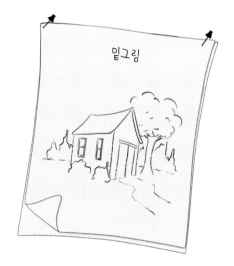

밑그림

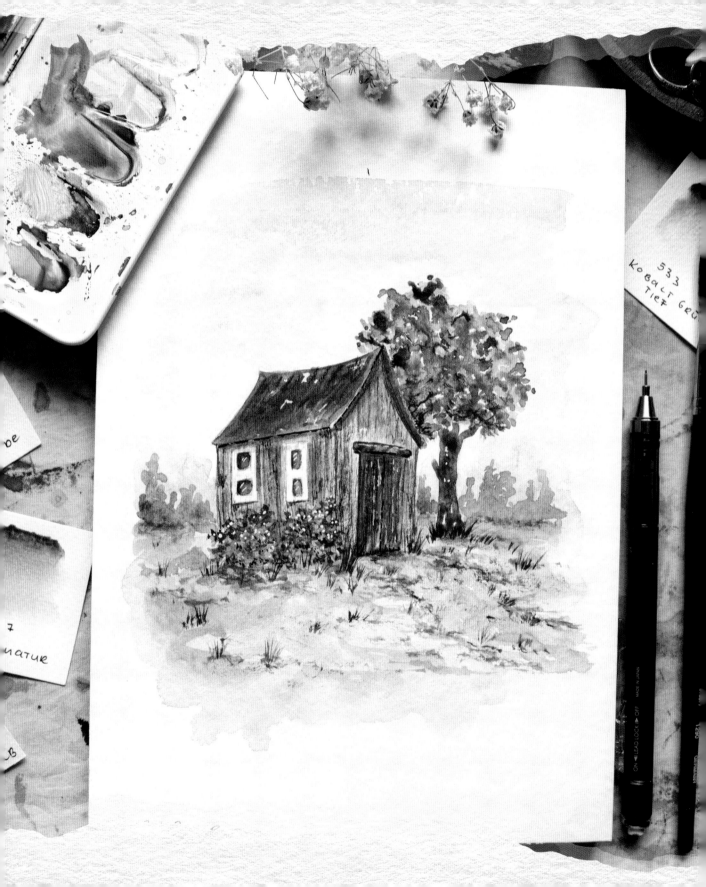

1 나무, 집, 길을 제외한 종이 전체를 먼저 몹붓으로 적신다. 곧바로 코발트 아추르로 하늘을 칠하고 그린 어스로 초원을 칠한다. 초원과 하늘이 서로 번져 섞일 수 있다. 그것은 나중에 멀리 배경에 흐릿하게 보이는 나무들이 된다. 초원 곳곳에 코발트 그린 다크를 조금씩 찍어준다.

2 두 번째 단계에서는 알록달록 예쁜 가을 나무를 그린다. 세필붓 12호를 사용하여 먼저 그린 어스로 차근차근 찍듯이 수관을 만든다. 점차 색상을 바꿔 코발트 그린 다크, 로우 엄버, 터너스 옐로우로 작업할 수 있다. 그러면 나무에 첫 단풍이 든 것처럼 보인다. 곧이어 로우 엄버로 나무의 몸통도 작업할 수 있다.

3 이제 둥근붓 4호와 그린 엄버를 사용한다. 먼저 헛간을 옅게 채색한다. 마를 때까지 기다린 후, 연필로 긋듯이 붓으로 여러 번 쓸어준다. 붓이 너무 축축하지 않게 주의한다. 붓은 거의 말라 있어야 한다. 대비가 충분하지 못한 것 같으면, 마스 블랙을 아주 조금 사용해도 된다.

4 이제 같은 붓으로 지붕과 문에 매더 브라운을 채색한다. 옅게 시작할수록 여러 레이어를 겹쳐 구조를 만들어 낼 수 있다. 군데군데 공백을 두면 깊이감을 줄 수 있다. 특히 지붕 곳곳에 남긴 흰 공백이 큰 차이를 만들 것이다. 여기서도 한 레이어가 잘 마른 뒤에 다음 레이어를 칠하는 것이 중요하다.

5 지붕과 문이 마르는 동안, 창문을 채색할 수 있다. 나는 여기에 그냥 코발트 아추르를 마스 블랙에 약간 섞어서 사용했다. 이 단계는 둥근붓 4호로 작업하는 것이 가장 좋다. 문 위의 들보에도 곧바로 마스 블랙을 칠할 수 있다. 헝겊으로 젖은 물감을 약간 찍어내면, 여기서도 약간의 구조를 만들어낼 수 있다.

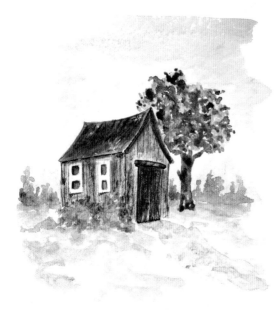

6 여섯 번째 단계는 세필붓 12호를 사용하는 것이 가장 좋다. 먼저 희석하지 않은 그린 어스로 멀리 배경의 흐릿한 나무 몇 그루에 점을 찍어 약간 도드라지게 한다. 집 옆의 덤불도 똑같이 작업한다. 이때 곳곳에 코발트 그린 다크를 더해준다. 붓을 옆으로 뉘여 마스 블랙으로 헛간 앞의 길을 연하게 채색한다. 그런 다음 더 진한 마스 블랙으로 헛간 문의 중앙선과 테두리를 그린다.

7 이제 서서히 디테일 작업을 시작한다. 세필붓 0
호와 코발트 그린 다크를 사용하여 초원과 헛간
옆의 개별 덤불을 작업한다. 이 모티프 역시 후
데노스케 트윈팁으로 음영을 멋지게 넣을 수 있
고 이때 검은색을 사용해도 된다. 예를 들어 헛
간 문 아랫부분을 검게 칠하면 낡은 목재 느낌을
살릴 수 있다.

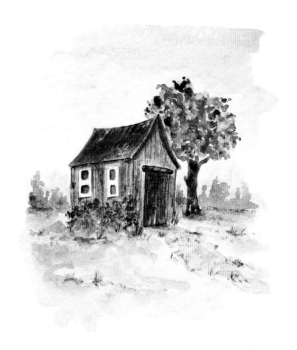

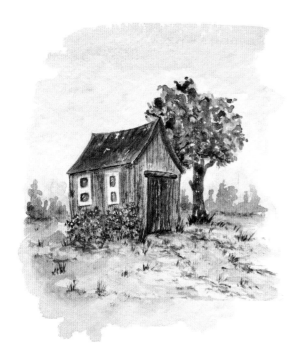

8 마지막 단계에서 다시 한번 심혈을 기울여야 한
다. 다시 세필붓 0호에 코발트 그린 다크를 진하
게 묻혀 초원에 풀들을 여럿 추가한다. 같은 붓
과 색상으로 초원 곳곳을 쓸 듯이 채색한다. 나
무와 덤불에 색을 약간 더해도 좋다. 목탄연필을
사용하여 헛간의 풍화를 강화할 수 있다. 목탄연
필로 몇몇 군데에 가볍게 점을 찍은 다음 손가락
으로 문지른다. 마지막으로 겔리 롤 화이트로 군
데군데 하이라이트 몇 개를 추가한다. 원한다면,
덤불에 꽃 몇 송이를 그려 넣을 수 있다. 그림이
완성되었다!

아이슬란드의 작은 집

물과 물감의 희석 비율에 어느 정도 자신이 있을 때,
아이슬란드의 작은 집은 아주 훌륭한 모티프이다.
어떤 단계에서는 붓에 물이 너무 많으면 안 되고,
또 어떤 단계에서는 물이 많아야 한다.

Small Iceland house

색상

 533 코발트 그린 다크

 516 그린 어스

 665 그린 엄버

 667 로우 엄버

 651 마룬 브라운

 672 마호가니 브라운

 787 페인스 그레이 블루이시

 791 마스 블랙

재료

종이
✓ 라나수채화전용지, 황목 또는 무광, 23×31cm

붓
✓ 다르타나 스핀 7호
✓ 카사네오 몹붓 2호
✓ 카사네오 세필붓 1호
✓ 코스모톱 스핀 둥근붓 2호
✓ 오래되어 못 쓰는 붓

필기구
✓ 톰보우 모노그래프
✓ 톰보우 후데노스케 트윈팁
✓ 파인라이너
✓ 겔리 롤 화이트
✓ 녹색 색연필

기타
✓ 마스킹액

밑그림

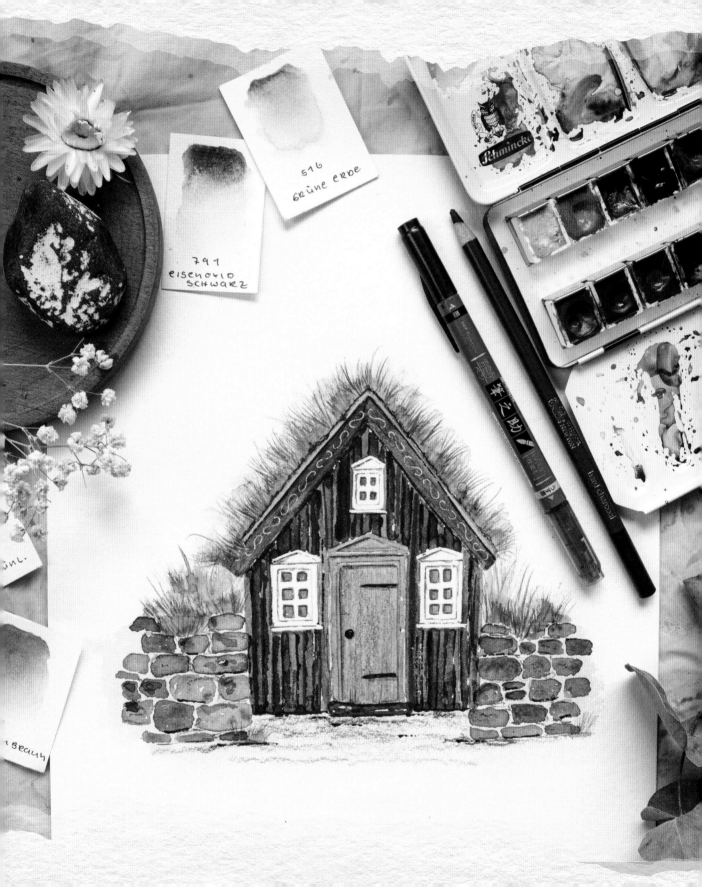

1 반드시 문과 창 테두리에 마스킹액을 먼저 바른
다. 원한다면 지붕의 아래 테두리에도 바른다. 마
스킹액을 바를 때는 오래되어 못 쓰는 붓 또는 실
리콘 붓을 사용한다. 실리콘 붓은 끈적한 마스
킹액에 아주 적합하고 형태와 크기도 다양하다.

2 마스킹액이 굳는 동안, 몹붓으로 지붕 주변의 종
이와 담벼락을 물로 적신다. 물이 마르기 전에 그
린 엄버로 연하게 담벼락의 바탕을 칠하고, 그 위
와 지붕에 그린 어스, 그린 엄버, 로우 엄버를 추
가한다. 이때 지붕 가장자리의 몇몇 곳을 약간 더
짙게 칠한다. 그래야 나중에 깊이감이 더 생긴다.

3 이제 돌담을 채색할 차례다. 나는 자연스러운 표현을 위해 내가 가진 모든 브라운 계열 색상을 사용했다. 로우 엄버, 그린 엄버, 마룬 브라운, 마호가니 브라운. 먼저 물을 많이 섞은 그린 엄버와 둥근붓으로 돌 하나를 그린다. 그다음 곧이어 젖은 돌에 한두 가지 다른 브라운 색상을 찍어준다. 그런 식으로 돌의 모양을 하나씩 잡아나간다.

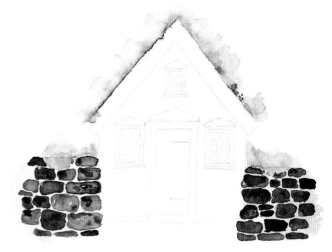

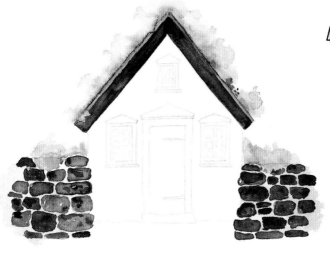

4 담벼락이 마르는 동안, 지붕을 작업한다. 제일 먼저 희석한 마스 블랙으로 바깥 테두리를 약간 연하게 칠한다. 이것이 마를 때까지 잠깐 기다렸다가, 역시 마스 블랙으로 약간 더 진하게 그러나 너무 어둡지 않게 나머지 부분도 칠한다. 다시 마를 때까지 기다렸다가 그다음 아직 물감이 묻은 마른 붓으로 다시 가볍게 지붕을 쓸어준다. 그러면 마법처럼 목재 질감이 살아난다.

Tip

물감이 묻은 마른 붓? 어떻게 하라는 걸까? 줄무늬만 그려질 때까지 붓을 다른 종이에 닦아 말리는 것이 가장 좋다. 그러면 너무 축축한 붓으로 덧칠하는 실수를 방지할 수 있다.

5 다음으로 나무판자를 댄 벽면을 작업한다. 색상은 역시 마스 블랙이고 붓은 다르타나 스핀이 가장 좋다. 붓을 약간 뉘어 잡고 나무판자 하나씩 순서대로 그린다. 이때 언제나 한 칸씩 비워두고 작업한다. 그래야 이웃한 나무판자의 색이 서로 섞이지 않고 개별로 각각 남을 수 있다.

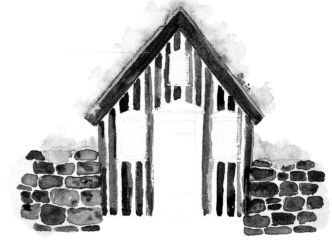

6 먼저 칠한 나무판자들이 잘 말랐으면 이어서 비워두었던 곳을 같은 방식으로 작업한다. 이때 맨처음에 문과 창틀에 마스킹액을 바른 효과를 톡톡히 보게 된다.

7 벽면이 잘 말랐으면 조심스럽게 마스킹액을 문질러 없애고, 유리창에 페인스 그레이 블뤼시를 칠하고, 문에는 코발트 그린 다크에 그린 엄버를 약간 혼합하여 채색한다. 창틀과 문의 돌출 부분은 후데노스케 트윈팁의 회색으로 음영을 넣어 아주 쉽게 표현할 수 있다. 여기에 추가로 녹색 색연필로 음영을 약간 추가하면 입체감이 더 살고 표면 구조도 어느 정도 만들 수 있다. 작은 디딤돌은 마스 블랙으로 채색하면 된다.

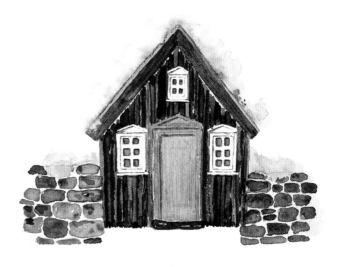

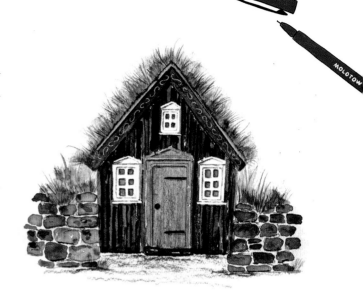

8 마지막 단계에서 세필붓으로 지붕과 담벼락 위의
풀을 그린다. 색상은 그린 엄버와 그린 어스를 사
용한다. 이 작업이 끝나면 지붕 아래에 있을 수
있는 흰 공백을 마스 블랙이나 후데노스케 트윈
팁으로 메꾼다. 연필을 완전히 눕혀서 바닥을 칠
하고, 담벼락에 대조되는 점을 몇 개 추가한다.
마지막으로 젤리 롤 화이트로 지붕에 장식된 무
늬를 그려 넣는다.

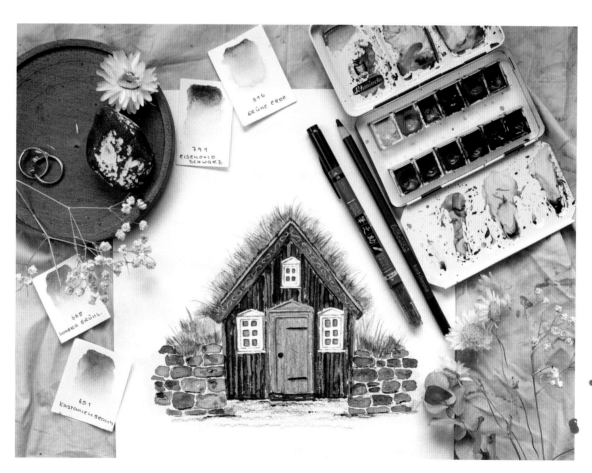

호박이 놓인 문

전나무가 겨울의 일부인 것처럼 이제 호박은 가을의 일부이다.
호박은 멋진 문이 있는 이 모티프에서처럼
몇몇 식물과 함께 입구에서 특별한 장식 효과를 낸다.

색상

 516 그린 어스

 533 코발트 그린 다크

 348 카드뮴 레드 오렌지

 667 로우 엄버

 651 마룬 브라운

 670 매더 브라운

 665 그린 엄버

 787 페인스 그레이 블루시

 791 마스 블랙

 893 골드

재료

종이
✓ 라나수채화전용지, 냉간 압착, 18×26cm

붓
✓ 카사네오 몹붓 2호
✓ 스핀 신테틱스 1호
✓ 카사네오 둥근붓 2호

필기구
✓ 톰보우 모노그래프
✓ 톰보우 후데노스케 트윈팁
✓ 목탄연필

밑그림

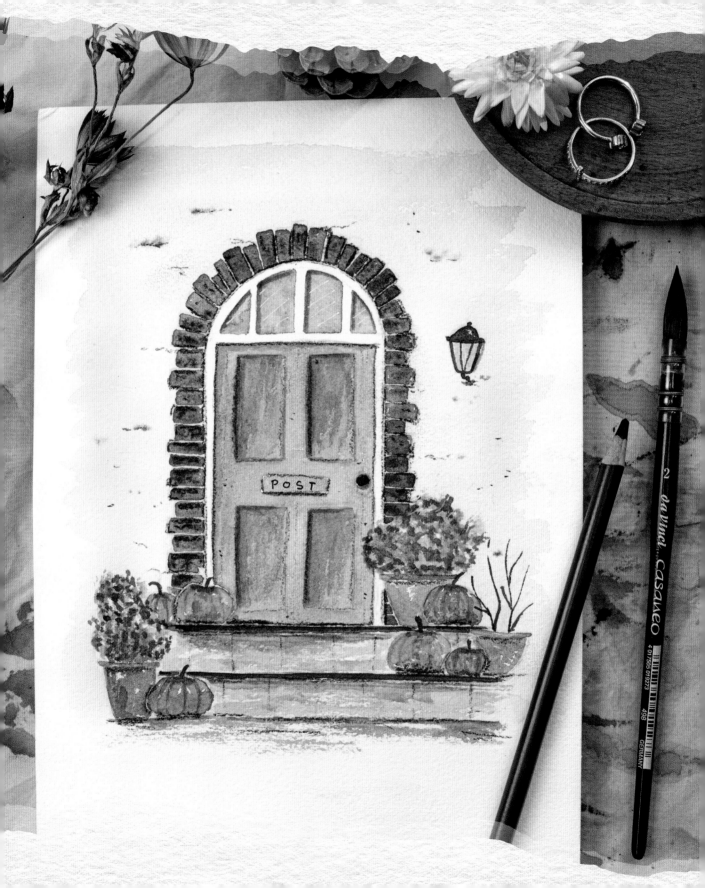

1 먼저 아주 연하게 희석한 로우 엄버로 벽의 바탕을 칠한다. 희석한 물감을 몹붓으로 마른 종이에 곧바로 칠하면 된다. 나는 바깥쪽 가장자리가 약간 헤진 것처럼 들쭉날쭉인 것을 좋아하지만, 당신은 원한다면 반듯한 사각형 가장자리를 만들어도 된다. 문 주변의 벽돌은 나중에 더 짙은 색을 칠하게 될 것이므로, 벽 색상이 조금 번지더라도 크게 신경 쓸 필요 없다. 다음 단계로 넘어가지 전에 진한 로우 엄버로 벽 곳곳에 점을 몇 개 찍어준다.

2 두 번째 단계는 문 주변의 벽돌을 작업할 차례이다. 여기에서는 갈색 계열의 색상이면 다 괜찮다. 나는 마룬 브라운, 로우 엄버, 마스 블랙을 사용했다. 먼저 마룬 브라운에 물을 약간 섞어 벽돌하나를 채색한다. 그다음 곧바로 로우 엄버와 마스 블랙을 더한다. 그러면 벽돌의 전형적인 '다채로운' 색상을 얻을 수 있다. 이어서 그린 엄버로 계단참 가장자리를 칠한다.

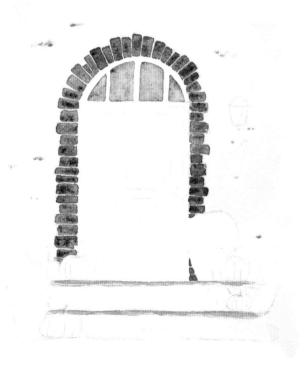

3 세 번째 단계에서는 맨 위에서 점차 아래로 내려
가며 작업한다. 먼저 맨 위의 창문을 페인스 그레
이 블뤼시로 칠하고, 그다음 문을 매더 브라운으
로 칠하고, 아래로 내려가 호박을 카드뮴 레드 오
렌지와 매더 브라운을 혼합하여 작업한다. 모든
호박이 같은 색이 되지 않도록, 호박마다 혼합 비
율을 조금씩 다르게 한다. 또한, 같은 색상의 농
도를 더 짙게 하여 약간의 음영을 줄 수도 있다.

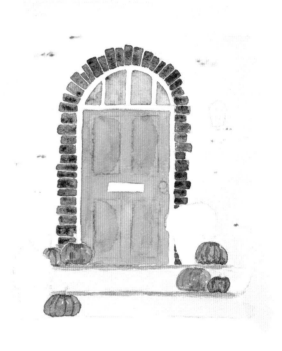

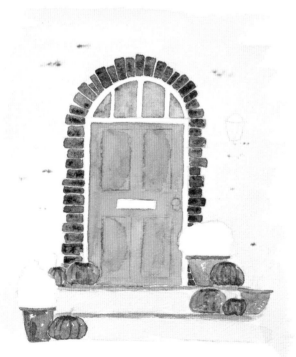

4 호박이 완전히 마를 때까지 잠시 기다렸다가 마
룬 브라운으로 세 화분을 칠한다. 여기서도 군데
군데 덧칠하여 음영과 구조를 만들 수 있다. 다
만 실수로 호박까지 칠하지 않도록 조심한다. 섬
세한 손놀림이 필요하다.

5 이제 두 화분의 식물을 그린 어스로 칠한다. 이때 붓으로 종이 위를 가볍게 두드리듯 칠하여 형태를 잡는다. 이것이 마르는 동안, 그린 엄버로 세 번째 화분의 나뭇가지, 호박 꼭지, 문손잡이를 그릴 수 있다. 첫 번째 레이어와 같은 방식으로 화분 식물에 두 번째 레이어를 칠하되, 이번에는 코발트 그린 다크를 사용한다. 그 외에 문의 음영도 지금 작업할 수 있다. 음영이 필요한 각각의 자리에 그냥 매더 브라운을 덧칠해주면 된다.

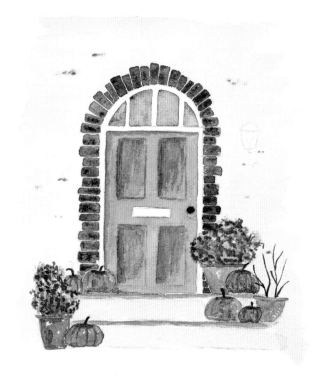

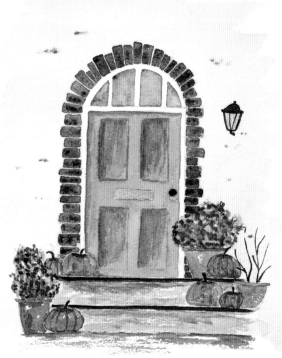

6 이제 우편물 투입구를 골드로, 벽에 걸린 작은 등을 마스 블랙으로 칠한다. 이것이 마르면 등의 유리를 페인스 그레이 블뤼시로 칠한다. 계단에도 색을 덧칠한다. 계단의 아랫부분에는 로우 엄버를 칠하고 계단참 가장자리 바로 아래는 로우 엄버와 마스 블랙을 혼합하여 칠한다. 그렇게 하면 마치 계단참이 약간 돌출되어 계단에 그림자를 드리운 것처럼 보인다.

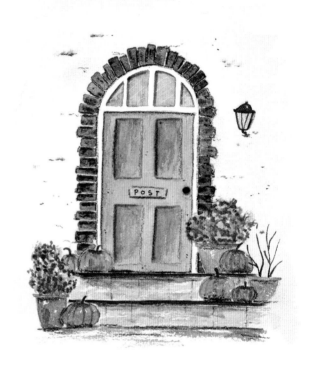

7 이제 음영과 디테일을 작업할 차례다. 후데노스케 트윈팁으로 문 위의 유리창에 음영을 넣는다. 목탄연필 역시 문 주변의 벽돌이나 화분에 음영을 넣기에 좋다. 중이에 목탄이 너무 많이 칠해졌으면, 그냥 손가락으로 문질러 닦으면 된다. 그것이 오히려 그림에 멋진 효과를 더한다.

영국의 좁은 언덕길

영국 남서부 마을에서 흔히 만나는 전형적인 좁은 언덕길.
집들이 빼곡히 붙어선 언덕길에서 저 멀리 내다볼 수 있다.
이 모티프를 위해 나는 쉬민케의 슈퍼그래뉼레이션 물감을 다시 사용했다.
이 물감의 예측불가성이 이 그림을 아주 특별해 보이게 하는 것 같다.

색상

 963 글레이셔 그린

 969 헤이즈 브라운 (튜브물감)

 981 툰드라 오렌지

 971 갤럭시 핑크

 975 갤럭시 블랙

 985 툰드라 그린

 348 카드뮴 레드 오렌지

재료

종이
✓ 라나수채화전용지, 냉간 압착, 23×31cm

붓
✓ 스핀 신테틱스 2호
✓ 카사네오 둥근붓 2호

필기구
✓ 톰보우 모노그래프
✓ 목탄연필
✓ 겔리 롤 화이트

963
글레이셔 그린

밑그림

Alley in England

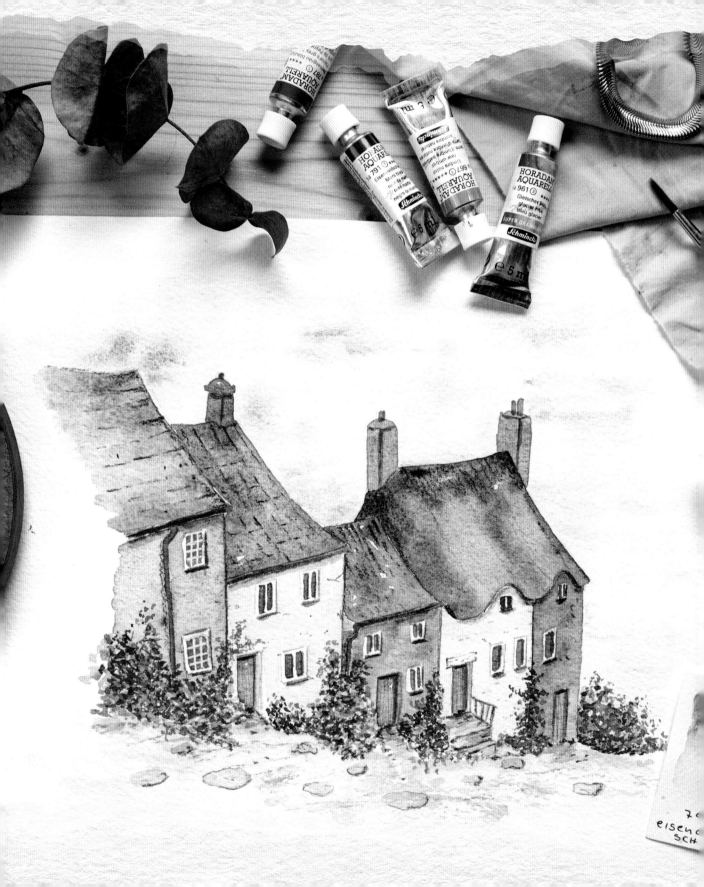

1 하늘에서 시작한다. 하늘에 해당하는 부분 전체를 물로 적신다. 젖은 종이 곳곳에 글레이저 그린을 조금씩 칠한다. 몹붓을 쓰는 것이 가장 좋다. 그러나 이때 물감이 집에 번지지 않게 주의한다.

2 다음은 지붕 차례이고, 역시 웨트 온 웨트 기법을 쓴다. 여기서는 안심하고 물감을 더 많이 사용해도 된다. 첫 번째 지붕과 세 번째 지붕을 먼저 작업하고 이 지붕이 마르면 두 번째와 네 번째 지붕을 작업하는 것이 가장 좋다. 네 번째 지붕은 구불구불 굴곡이 있으므로, 바탕 단계에서 이미 볼록 올라온 부분을 더 밝게 칠하여 형태를 잡을 수 있다. 색상은 갤럭시 핑크, 툰드라 오렌지, 헤이즈 브라운이 가장 좋다.

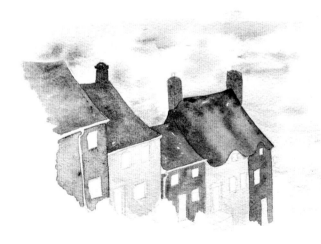

3 이제 지붕과 같은 방식으로 벽면을 작업한다. 여기서도 첫 번째, 세 번째, 다섯 번째를 먼저 작업하고 그다음 두 번째와 네 번째 집을 작업하는 것이 가장 좋다. 색상은 다시 헤이즈 브라운과 툰드라 오렌지를 사용할 수 있다. 환한 집에는 툰드라 오렌지에 물을 많이 섞어 사용했다. 벽면이 마르기 전에 희석하지 않은 진한 물감을 곧바로 곳곳에 찍어준다. 그러면 벽면에 살짝 얼룩이 생기고 그것이 마지막에 멋진 효과를 낸다.

4 혼합 팔레트에 남아 있는 물감으로 문을 작업할 수 있다. 나는 예를 들어 남은 갤럭시 핑크와 헤이즈 브라운을 혼합하여 두 번째 집의 문을 채색했다. 세 번째와 네 번째 문은 툰드라 그린으로 채색했다. 집 앞의 길에는 헤이즈 브라운을 우선 연하게 살짝 칠한다. 창문에는 희석한 연한 갤럭시 블랙을 사용한다.

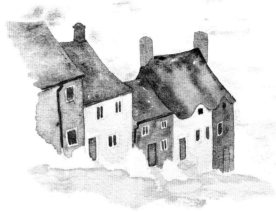

5 희석한 헤이즈 브라운을 다시 가져와 보도블록 몇 개를 표현한다. 출입구와 계단에도 칠하고, 같은 붓으로 지붕 아래에 음영을 넣는다. 덤불은 두 레이어로 나눠 작업한다. 먼저 희석한 툰드라 그린과 가는 둥근붓을 사용하여 종이에 찍듯이 채색한다. 첫 번째 레이어가 완전히 마르면, 그 위에 희석하지 않은 툰드라 그린을 진하게 찍어준다.

6 이제 세밀한 디테일을 작업할 차례다. 붓을 내려놓고 목탄연필로 지붕과 벽면의 구조를 약간 다듬는다. 창문과 문에 음영을 넣는 데도 사용할 수 있다. 목탄연필 대신 연필을 사용해도 된다. 겔리 롤 화이트로 맨 앞의 격자 창틀을 그린다. 후데노스케 트윈팁으로 창문 아래와 문 안쪽에 음영을 더 넣고, 마지막 화룡점정으로 카드뮴 레드 오렌지를 사용하여 굴뚝 연기통을 채색한다.

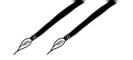

펍 The Pub

이 펍은 아마도 스코틀랜드 고원 어딘가의 작은 마을에 있을 것이다.

이곳에는 좋은 맥주와 맛있는 음식이 있다.

그래서 이곳을 방문한 사람들은 더러 비틀거리며 집으로 간다. 이 모티프는 금세 그릴 수 있다.

이 모티프의 핵심은 그림에 생기를 불어넣는 데 사용되는 다양한 도구에 있다.

색상

 667 로우 엄버

 665 그린 엄버

 791 마스 블랙

 533 코발트 그린 다크

 787 페인스 그레이 블뤼시

 348 카드뮴 레드 오렌지

재료

종이
✓ 라나수채화전용지, 냉간 압착, 18×26cm

붓
✓ 카사네오 490 0호
✓ 코스모톱 스핀 둥근붓 0호

필기구
✓ 톰보우 모노그래프
✓ 톰보우 후데노스케 트윈팁
✓ 목탄연필
✓ 겔리 롤 화이트

밑그림

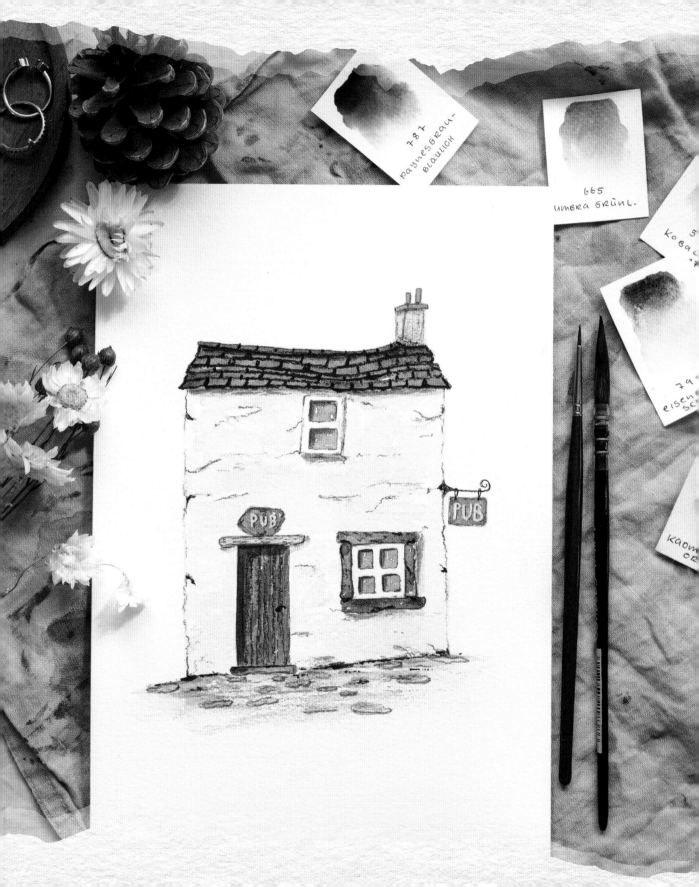

1 위에서 아래로 내려가며 작업한다. 지붕에서 시작하자. 웨트 온 웨트 기법을 쓰므로 가장 먼저 맑은 물로 지붕을 적신다. 여기에는 카사네오 490 0호가 매우 적합하다. 젖은 지붕에 곧바로 그린 엄버를 칠한다. 군데군데 로우 엄버와 마스 블랙을 약간 더한다. 완전히 마를 때까지 기다렸다가 다음 단계를 작업한다.

2 이제 벽면을 작업할 차례다. 여기에도 다시 그린 엄버를 쓴다. 카사네오 490 0호로 벽면 전체를 채색한다. 이때 붓을 완전히 뉘어 잡고, 마치 색연필로 넓은 면을 칠할 때처럼 짧게 왕복하듯 움직인다. 그러면 옆 예시 그림처럼 거칠고 불규칙한 표면이 완성된다. 이어서 묽게 희석한 마스 블랙으로 문 위의 난간과 굴뚝을 칠한다.

3 문 위의 간판과 아래층 창문의 가장자리 들보를
지붕과 비슷한 방식으로 작업한다. 한 가지 다른
점이 있다면, 여기서는 작업하기 전에 종이를 적
시지 않고 곧바로 희석한 그린 엄버를 칠한 다음
마스 블랙으로 몇몇 악센트를 찍어준다. 그러면
나무의 질감이 산다. 이때 먼저 마주 보고 있는
들보를 채색하고, 이것이 완전히 마른 뒤에 옆 들
보를 작업해야 한다. 마를 때까지 기다리는 동안
유리창을 페인스 그레이 블뤼시로 칠할 수 있다.

4 이제 문을 코발트 그린 다크로 칠한다. 처음에
는 연하게 시작하고 첫 번째 레이어가 마르면 두
번째 레이어를 불규칙하게 덧칠한다. 그러면 문
의 목재가 풍화된 것처럼 보인다. 그다음 둥근
붓 0호와 카드뮴 레드 오렌지를 사용하여 굴뚝
의 연기통을 칠하고 마스 블랙으로 문 앞의 디
딤돌을 칠한다. 이때 역시 문이 마른 뒤에 작업
해야 한다.

5 다섯 번째 단계는 물감을 쓰는 마지막 직전 단계이다. 다시 카사네오 490과 약간 희석한 마스 블랙을 사용한다. 집 앞의 바닥을 아주 연하게 칠한다. 벽면을 작업했던 것과 똑같이 한다. 아직 젖었을 때 물감을 더 추가하여 칠하면, 몇몇 곳이 도드라져 보인다. 특히 집 바로 앞은 약간 더 짙게 칠해야 한다.

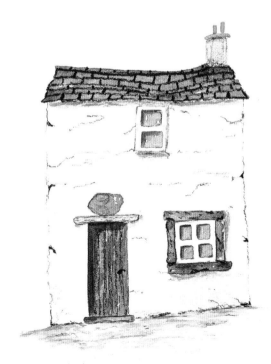

6 이제 붓을 놓고 목탄연필을 든다. 지붕의 기와를 하나씩 그린 다음, 벽면에 균열을 그린다. 가장자리에 몇몇 균열을 더 두껍게 그리면, 그 자리가 낡고 부서진 듯한 인상을 준다. 세로줄을 그어 문에 나무판자 느낌을 더할 수 있고, 아래층 창문 주변의 들보에 점을 찍어 질감을 더할 수 있다. 들보가 맞닿는 부분을 아주 어둡게 하면, 목재 들보가 훨씬 입체적으로 보인다.

7 이제 음영을 넣을 차례다. 둥근붓 0호와 마스 블랙을 사용하여 문 안쪽과 지붕 아래에 짙은 음영을 넣는다. 또한, 창문 바로 아래에도 음영을 넣는다. 후데노스케 트윈팁 회색으로 유리창 내부에 미세한 음영을 넣고, 연필로 각각의 보도블록을 도드라지게 한다. 후데노스케 트윈팁 검은색으로 지붕의 기와들이 각각 도드라지게 다듬고, 바닥 곳곳에 점을 몇 개 찍고, 문손잡이를 그린다.

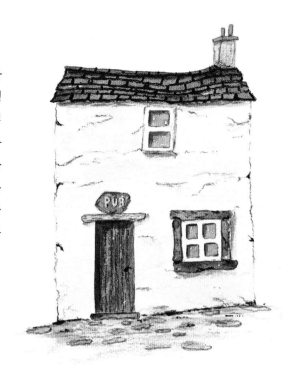

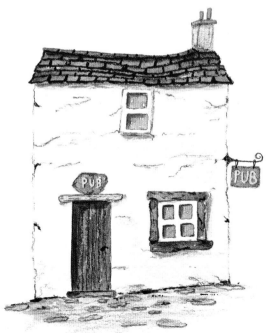

8 원한다면, 추가로 벽 가장자리에 사이드 간판을 그려 넣는다. 파인라이너로 벽 가장자리에 붙은 곡선 막대를 그린다. 막대에 걸린 간판은 문 위의 간판과 같은 방식으로 그린다. 모든 것이 잘 마르면, 두 간판에 겔리 롤 화이트로 글씨를 쓴다. 펍이 완성되었다!

세 집
Three houses

세 집 모티프에서 나의 주요 관심사는

이미지 분할과 분리를 자유롭게 구사하는 것이다.

세 집은 특별한 규정 없이 원하는 대로 자유롭게 그려도 된다. 자, 시작!

색상

 665 그린 엄버

 672 마호가니 브라운

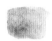 516 그린 어스

 791 마스 블랙

 787 페인스 그레이 블뤼시

 348 카드뮴 레드 오렌지

재료

종이
✓ 라나수채화전용지, 냉간 압착, 18×26cm

붓
✓ 카사네오 490 0호
✓ 코스모톱 스핀 평붓 4호

필기구
✓ 톰보우 모노그래프
✓ 톰보우 후데노스케 트윈팁

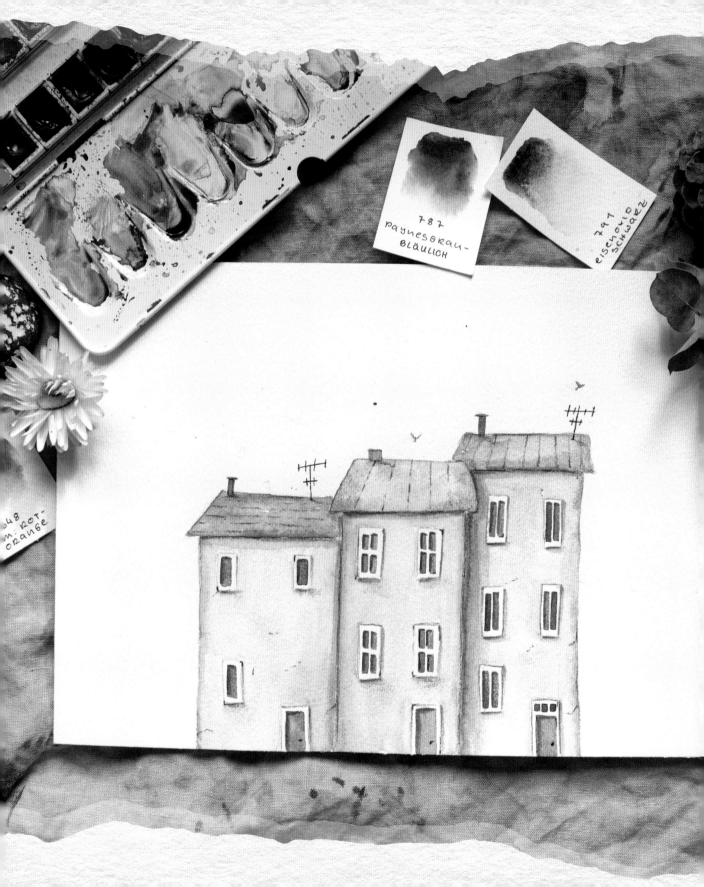

1 맨 왼쪽 집에서 시작하자. 카사네오 490으로 그린 엄버를 연하게 희석한다. 넉넉하게 물을 많이 써서 채색한다. 집 벽면의 바탕을 칠했으면 가장자리와 특히 모서리 부분을 약간 더 진하게 칠한다. 똑같은 방식으로 다음 집들도 작업한다. 두 번째와 세 번째 집에는 그린 어스와 마호가니 브라운 색상을 사용한다.

Tip

이웃한 집을 칠할 때는 하나가 마를 때까지 기다렸다가 다음 집을 칠하거나, 두 집 사이에 약간의 틈을 두도록 한다. 두 가지 모두 무시하고 작업하면, 물감이 서로 번지게 된다.

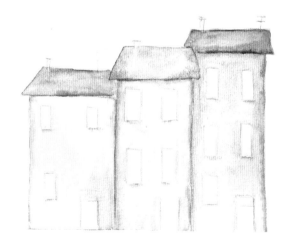

2 벽면이 모두 완전히 말랐으면 지붕을 작업한다. 벽면과 같은 원리에 따라 작업한다. 양쪽 바깥의 두 지붕에는 마스 블랙과 그린 엄버를 혼합하여 칠하고 중간 지붕에는 마스 블랙만 칠한다. 가운데 지붕만 앞으로 나오고 바깥의 두 지붕은 뒤에 있어야 한다.

3 이제 평붓을 사용하여 맨 위에서 아래로 내려가며 작업한다. 지붕을 작업하고 남은 물감으로 굴뚝을 칠한다. 그다음 페인스 그레이 블뤼시로 창문을 작업한다. 맨 아래 문에는 그린 엄버와 그것에 대조되는 카드뮴 레드 오렌지를 사용한다. 전체가 마를 동안 파인라이너로 지붕 위에 안테나를 그린다.

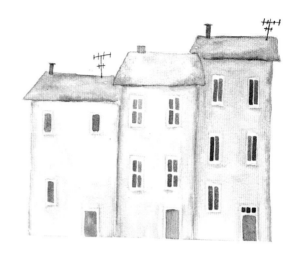

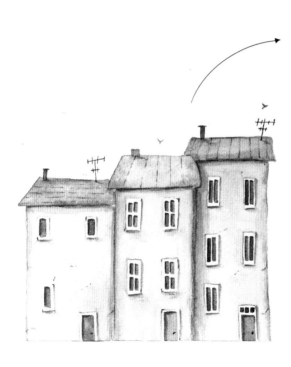

4 마지막으로 음영과 디테일을 작업한다. 창문 안과 밖에 후데노스케 트윈팁으로 음영을 넣고, 연필로 곳곳을 조금 더 진하게 칠한다. 또한, 벽면에 점을 더러 찍고 선을 그어 균열을 표현한다. 문 주변의 음영 역시 후데노스케 트윈팁으로 넣을 수 있다. 희석한 마스 블랙으로 지붕 아래와 집 가장자리에 음영을 넣는다. 끝으로 연필로 하늘을 나는 작은 새 몇 마리를 추가한다.

등대
The Lighthouse

다른 사람은 어떤지 잘 모르지만, 나는 등대를 볼 때마다 언제나 어디론가 멀리 떠나고 싶어진다.

등대를 보는 즉시 벌써 파도 소리와 갈매기 우는 소리가 귓전에 들린다.

이 모티프에서 나는 다시 이미지 분할을 통해 등대에 더욱 초점을 맞췄다.

색상

 348 카드뮴 레드 오렌지

 665 그린 엄버

 516 그린 어스

 483 코발트 아추르

 787 페인스 그레이 블뤼시

 791 마스 블랙

재료

종이
✓ 라나수채화전용지, 냉간 압착, 18×26cm

붓
✓ 스핀 신테틱스 1호
✓ 카사네오 둥근붓 2호
✓ 카사네오 세필붓 2호
✓ 바리오팁

필기구
✓ 톰보우 모노그래프
✓ 파인라이너

밑그림

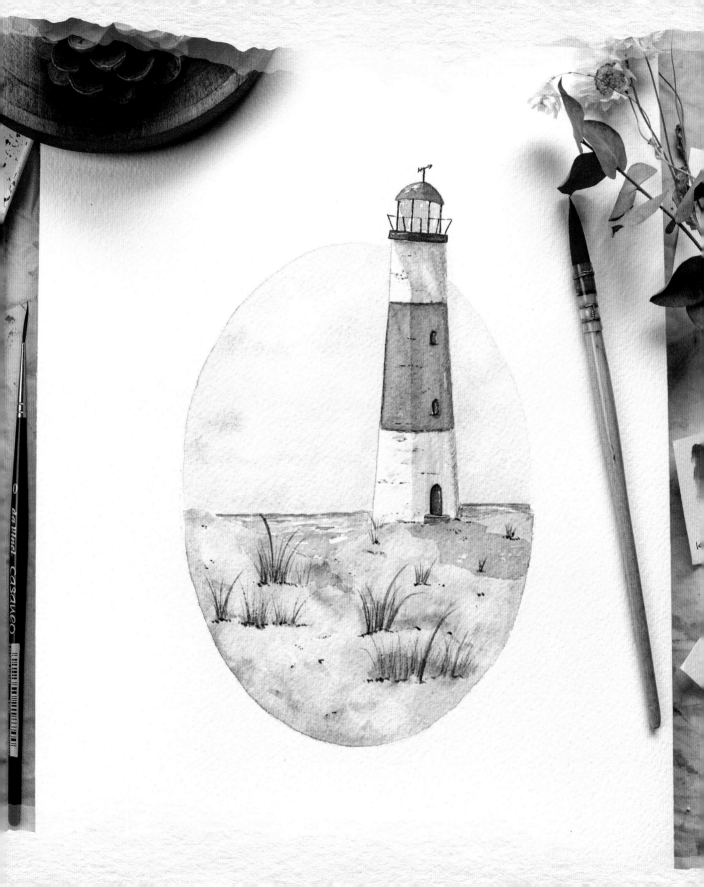

1 웨트 온 웨트 기법으로 시작한다. 먼저 맑은 물로 하늘을 적시고 곧바로 젖은 종이 곳곳에 코발트 아추르를 칠한다. 등대 가장자리까지 하늘을 제대로 색칠하는 것이 중요한데, 등대의 흰색 영역이 하늘에 의해 정해지기 때문이다. 그다음 모래 역시 웨트 온 웨트 기법으로 그린 엄버를 칠한다. 이때 움푹 파인 곳은 조금 더 진하게 칠한다. 그러면 벌써 모래 언덕 느낌이 난다.

2 전체가 잘 마를 때까지 잠시 기다렸다가 페인스 그레이 블뤼시로 바닷물을 채색한다. 이때 붓이 너무 축축하지 않도록 주의하고 흰 공백을 곳곳에 약간씩 남겨둔다. 곧바로 등대의 빨간색 부분을 카드뮴 레드 오렌지로 칠하고, 아래의 작은 디딤돌과 윗부분의 전망대 기단을 마스 블랙으로 채색한다.

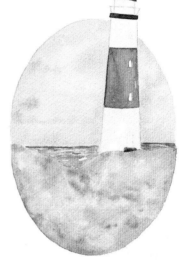

3 세 번째 단계에서는 작업할 것이 많지 않다. 다시 그린 엄버를 사용하여 모래에 작은 언덕 몇 개를 만든다. 이것이 마르기 전에 곧바로 바리오팁으로 풀 몇 포기를 뽑아 올릴 수 있다. 바탕을 칠할 때 움푹 파인 곳을 약간 더 짙게 채색하는 것을 제대로 성공하지 못했다면, 지금 수정할 수 있다. 그다음 역시 그린 엄버로 등대의 그림자를 그린다.

4 이제 페인스 그레이 블뤼시로 작은 창문과 출입구를 칠한다. 이것이 마르는 동안, 세필붓을 이용해 그린 어스와 그린 엄버로 풀잎을 하나씩 모래에서 뽑아 올린다. 풀이 난 둔덕의 바닥에 그린 엄버를 약간 찍어주면 깊이감이 더 커진다. 또한, 파인라이너로 전망대 난간과 안테나를 그릴 수 있다.

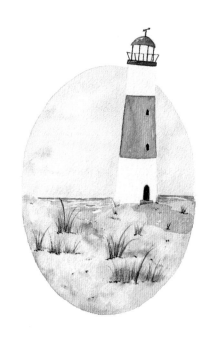

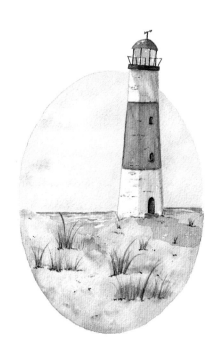

5 마지막으로 음영과 디테일을 작업한다. 희석한 마스 블랙으로 등대의 오른쪽 절반 전체에 넓게 음영을 넣는다. 이때 너무 축축하게 작업하지 않도록 주의한다. 너무 축축하면 아래 물감이 다시 녹을 수 있기 때문이다. 음영이 마르는 동안, 위쪽 창문에 코발트 아추르를 칠한다. 음영이 마르면, 파인라이너와 연필로 등대의 표면 구조를 정갈하게 추가한다. 또한, 파인라이너로 어두운 창문 내부에 음영을 넣을 수 있다.

유령의 집

숲 한복판에 버려진 으스스하게 아름다운 집.

나는 여기에 쉬민케의 슈퍼그래뉼레이션과 일반 호라담 물감을 혼합하여 사용했다.

과립현상이 우수한 슈퍼그래뉼레이션 물감은 하늘을 채색하기에 최고인 것 같다.

색상

 963 글레이셔 그린

 516 그린 어스

 665 그린 엄버

 925 데저트 그레이 (튜브물감)

 787 페인스 그레이 블뤼시

재료

종이
✓ 라나수채화전용지, 냉간 압착, 18×26cm

붓
✓ 스핀 신테틱스 1호
✓ 바리오팁 6호
✓ 카사네오 세필붓 2호

필기구
✓ 톰보우 모노그래프
✓ 수채화용 연필 검은색

밑그림

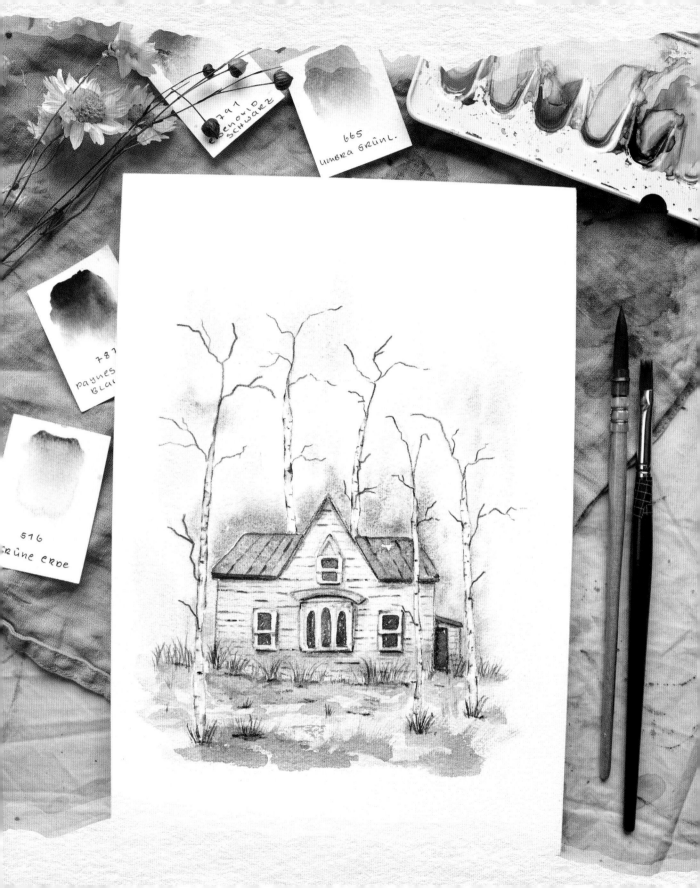

1 바탕부터 시작하자. 자작나무가 너무 가늘어서 주변을 칠하기가 힘들면, 먼저 모든 나무에 마스킹액을 바르면 된다. 풀밭과 맞닿는 곳까지 하늘 전체를 물로 적시고 젖은 종이 위에 글레이셔 그린을 칠한다. 여기에는 스핀 신테틱스 또는 몹붓을 사용한다. 집 주변은 조금 더 진하게 칠한다. 그러면 마지막에 특별한 효과를 얻을 수 있다. 이어서 그린 엄버로 벽면 전체를 칠하되, 하늘과 벽면의 색상이 서로 번지지 않도록 주의한다.

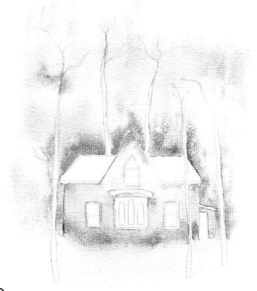

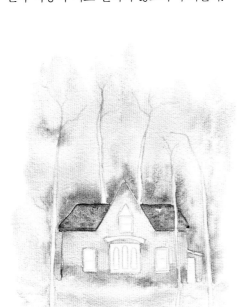

2 집과 하늘이 말랐으면, 데저트 그레이로 지붕을 칠하고 그린 어스로 풀밭을 칠한다. 슈퍼그래뉼레이션 물감의 과립현상 효과가 잘 나도록, 지붕은 웨트 온 웨트 기법으로 작업한다. 풀밭은 웨트 온드라이 기법을 쓴다. 여기서는 전체를 똑같이 진하게 칠하지 않고 약간 얼룩덜룩해 보이게 하고, 몇몇 곳은 흰 공백을 두는 것이 중요하다. 첫 번째 단계에서 사용했던 붓을 여기에도 사용한다.

3 창문 주위의 목재 장식에는 그린 엄버를 진하게 칠한다. 유리창에는 페인스 그레이 블뤼시를 칠하고 지붕의 앞쪽 가장자리는 데저트 그레이로 진하게 칠한다. 옆쪽의 작은 문은 그린 어스와 페인스 그레이 블뤼시를 혼합하여 채색하거나 빨강 같은 대조되는 색상을 써라. 이어서 연필로 창문에 음영을 약간 넣는다.

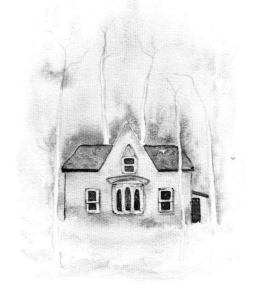

4 이제 자작나무를 작업하자. 검은색 수채화용 연
필로 아주 쉽게 표현할 수 있다. 나는 여기서 파
버 카스텔의 알브레히트 뒤러를 사용했다. 먼저
옹이 몇 개를 그린 다음, 둥근붓으로 그 위에 맑
은 물을 약간 바른다. 그러면 연회색의 선형적인
나무껍질 구조가 생긴다. 그다음 수채화용 연필
로 나무들을 어느 정도 다듬고, 가지를 추가하
고, 마지막에 다시 한번 줄기의 구조를 작업한
다.

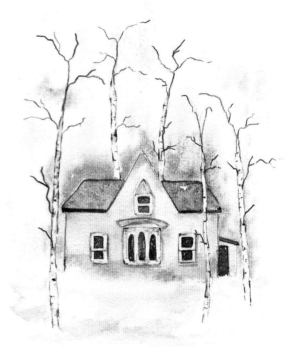

Tip

덜 마른 곳에도 수채화용 연필을
사용한다. 그러면 특히 강렬한
색상을 얻을 수 있다.

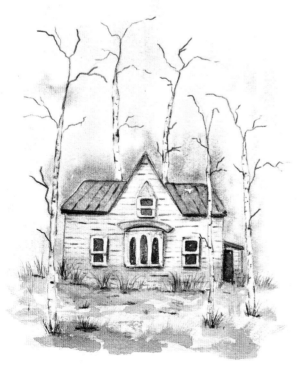

5 마지막 단계에서는 희석하지 않은 진한 그린 엄
버를 이용하여 붓으로 종이를 쓸 듯이 풀밭을 작
업한다. 바리오팁으로 풀 몇 포기를 뽑아 올린다.
이것이 마르는 동안 일반 연필이나 수채화용 연
필 또는 두 필기구의 혼합으로 지붕과 벽면의 구
조를 작업한다. 음영도 조금 더 다듬을 수 있다.
풀밭이 다 말랐으면, 세필붓과 아주 진한 그린 어
스를 사용하여 각각의 풀포기를 작업한다. 중간
중간에 그린 어스와 그린 엄버를 혼합하여 칠해
도 된다. 그것이 멋진 대조를 만든다.

The yellow city
노란 도시

전체가 노란색인 포근한 작은 마을.
스톡홀름 사진이 내게 이 모티프의 영감을 주었다.
그러니 물감을 챙겨 스웨덴으로 짧은 여행을 떠나자.

색상

 224 카드뮴 옐로우 라이트

 667 로우 엄버

 483 코발트 아추르

 787 페인스 그레이 블뤼시

 791 마스 블랙

 348 카드뮴 레드 오렌지

재료

종이
✓ 라나수채화전용지, 냉간 압착, 18×26cm

붓
✓ 스핀 신테틱스 1호
✓ 노바 신테틱스 평붓 2호

필기구
✓ 톰보우 모노그래프
✓ 파인라이너
✓ 겔리 롤 화이트

그 밖의 도구
✓ 마스킹 테이프

밑그림

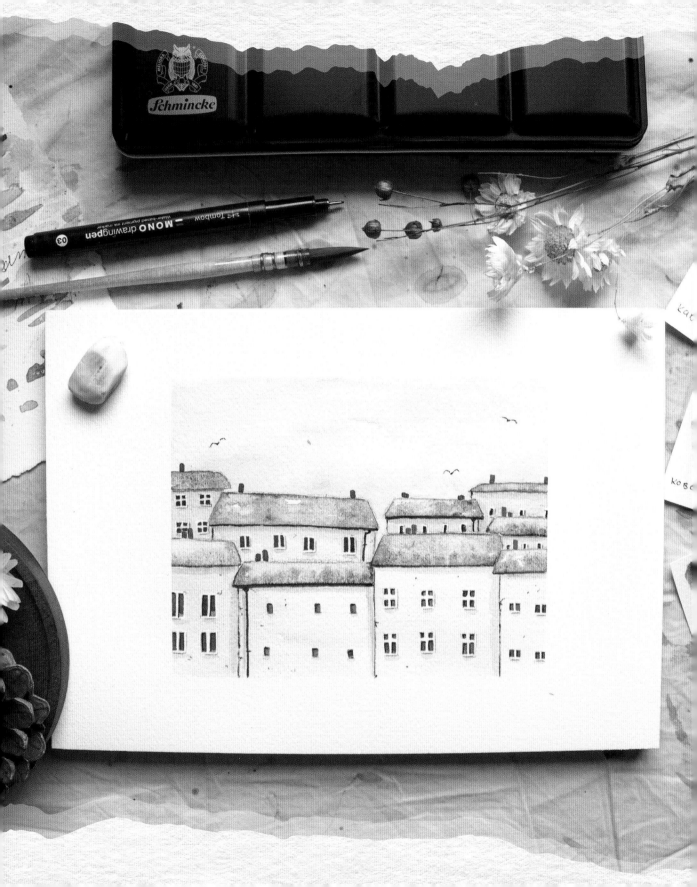

1 이 모티브에서는 테두리를 말끔하게 작업한다. 먼저 가장자리에 액자처럼 마스킹 테이프를 붙인다. 전체가 꼼꼼하게 잘 붙었는지 확인한다. 마스킹 테이프를 잘 붙였으면, 이제 스핀 신테틱스 또는 몹붓으로 코발트 아추르를 웨트 온 웨트 기법으로 하늘에 칠한다. 하늘의 경우 더러는 조금 진하게 또 더러는 조금 연하게 채색하면 특히 아름다운 효과를 낼 수 있다.

2 카드뮴 옐로우와 로우 엄버를 혼합하여 모든 집을 채색한다. 나는 집 역시 웨트 온 웨트 기법을 썼다. 그러나 종이를 적시지 않고 곧바로 집을 채색하더라도 아무 문제 없다. 약간의 얼룩과 풍화를 표현하고 싶으면, 젖은 부분 곳곳에 물감을 조금 더 추가한다. 창문은 나중에 간단히 덧그릴 수 있으므로, 지금은 크게 신경 쓰지 않아도 된다. 여기에도 스핀 신테틱스 또는 몹붓을 사용한다.

3 같은 붓으로 이제 지붕에 마스 블랙을 칠한다. 지붕의 아래쪽 가장자리를 조금 더 진하게 칠하고 지붕의 위쪽 부분을 약간 더 밝게 남겨두면, 햇살이 비치는 느낌을 살릴 수 있다. 유리창을 작업할 때는 종이를 90도 회전하는 것이 가장 좋다. 얇은 평붓을 사용해 페인스 그레이 블뤼시를 작은 유리창에 칠한다. 당연히 이 작업은 벽면이 완전히 말랐을 때 진행해야 한다. 창들이 같은 높이로 나란할 수 있게 기준선 몇 개를 그려 작업하면 도움이 된다.

4 이번에도 평붓으로 카드뮴 레드 오렌지를 굴뚝에 칠한다. 나는 작은 굴뚝이 만들어내는 이런 대조를 아주 좋아한다. 이런 대조가 그림에 생기를 불어넣기 때문이다. 창문이 마르면, 겔리 롤 화이트로 창문의 바깥 및 안쪽 테두리를 그린다.

5 이제 다시 한번 마스 블랙을 희석하여 지붕과 창문 아래에 음영을 넣는다. 이때 물기가 너무 많지 않게 주의한다. 안 그러면 먼저 작업한 색상에 물기가 스며들어 번질 수 있기 때문이다. 그다음 파인라이너와 연필로 벽면에 약간의 얼룩을 추가하고 창문 안쪽에 음영을 넣는다. 파인라이너로 작은 배수관도 아주 간단히 그릴 수 있다. 원한다면, 하늘에 새 몇 마리를 추가하고 마지막으로 조심스럽게 마스킹 테이프를 제거한다. 끝!

The old factory

옛날 공장

오래된 옛날 공장은 오늘날의 현대식 공장보다 어쩐지 훨씬 더 멋스러워 보인다.
촘촘한 벽돌과 시원하게 뚫린 커다란 창문! 그러니 오래된 옛날 공장을 그려보는 것도 좋겠다.
이 모티프에서 당신은 일차원적 모티프에 깊이감을 더하여
삼차원으로 만드는 간단한 요령을 배우게 될 것이다.

색상

 667 로우 엄버

 665 그린 엄버

 651 마룬 브라운

 533 코발트 그린 다크

 483 코발트 아추르

 348 카드뮴 레드 오렌지

 791 마스 블랙

Tip
문 같은 표면이 아직 덜 말랐을 때
헝겊으로 물감을 가볍게 찍어내면
풍화된 느낌을 살릴 수 있다.

재료

종이
✓ 라나수채화전용지, 냉간 압착, 18×26cm

붓
✓ 스핀 신테틱스 1호
✓ 노바 신테틱스 평붓 1호
✓ 코스모톱 스핀 평붓 2호
✓ 코스모톱 스핀 세필붓 1호

필기구
✓ 톰보우 모노그래프
✓ 톰보우 후데노스케 트윈팁
✓ 목탄연필
✓ 파인라이너
✓ 겔리 롤 화이트

밑그림

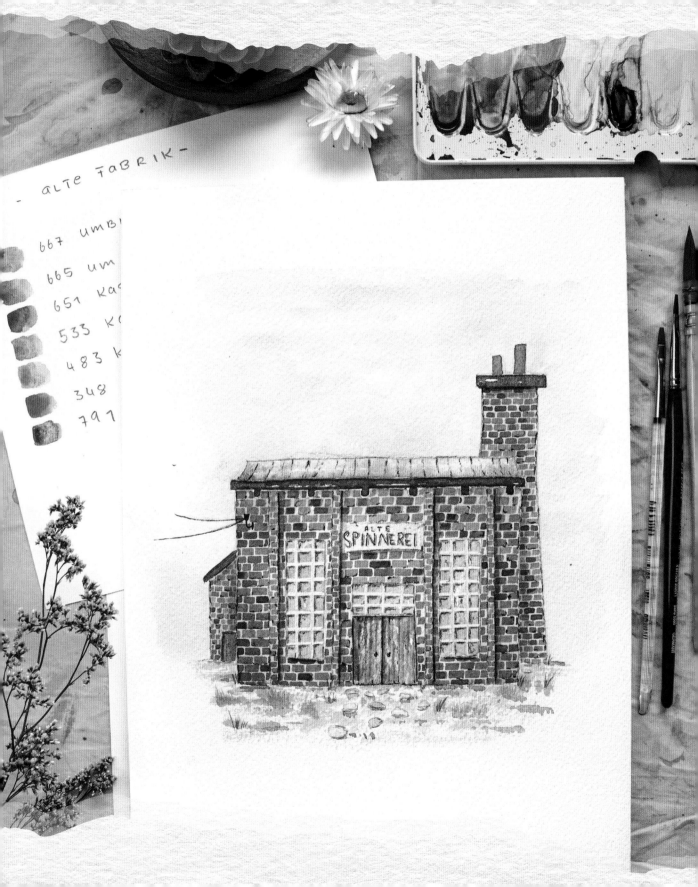

ALTE FABRIK-

667 UMB...

665 UM...

651 KA...

533 KA...

483 K...

348...

791...

ALTE
SPINNEREI

1 바탕을 칠하는 것으로 시작하자. 스핀 신테틱스 또는 몹붓을 사용하면 된다. 먼저 웨트 온 웨트 기법으로 하늘에 코발트 아추르를 칠할 것을 권한다. 그다음 역시 웨트 온 웨트 기법으로 지붕에 마스 블랙을 칠하고, 마지막으로 역시 웨트 온 웨트 기법으로 벽면에 그린 엄버를 칠한다. 세 곳 모두에서 군데군데를 약간 더 진하게 칠하면 좋다. 다만 각각의 색상이 번져 서로 섞이지 않게 주의한다.

2 벽면의 바탕색이 완전히 마르면, 벽돌을 그릴 수 있다. 여기서 간단한 요령으로 깊이감을 어느 정도 살릴 수 있다. 뒤편 건물의 벽돌을 앞쪽 주요 건물의 벽돌보다 더 얇은 평붓으로 그려라. 단, 앞쪽 건물의 좁은 기둥에도 더 얇은 평붓을 사용해야 한다. 색상은 당신이 가지고 있는 모든 갈색 계열을 사용하면 된다. 나는 언제나 밝은 로우 엄버로 시작하여 그린 엄버 또는 마룬 브라운을 추가한다. 이따금 마스 블랙을 혼합하여 사용해도 된다.

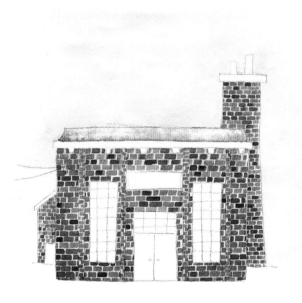

3 이제 남은 표면을 작업한다. 여기에서도 스핀 신
테틱스를 사용하고 굴뚝과 좌측의 옆문을 카드
뮴 레드 오렌지로 칠한다. 그다음 지붕과 굴뚝
의 난간에 마스 블랙을 칠한다. 유리창에 코발
트 아추르를 칠하고 문에 코발트 그린 다크를 칠
한다. 유리창을 작업할 때 안쪽 테두리를 비워두
려 애쓰지 않아도 된다. 그것은 나중에 그려 넣
을 것이다.

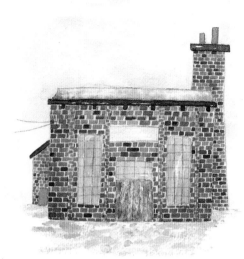

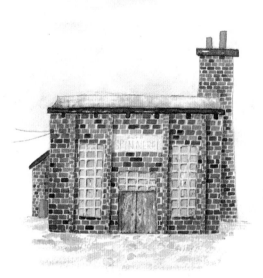

4 바닥을 위해 다시 스핀 신테틱스와 코발트 그린
다크를 사용한다. 너무 축축하지 않게 작업하고,
붓을 완전히 뉘어 종이 위를 쓸 듯이 움직인다.
흰 공백을 더러 남겨두면 특히 멋진 결과를 얻을
수 있다. 바닥이 마르는 동안 겔리 롤 화이트로
창문 안쪽 테두리를 그리고 연필로 첫 번째 음영
을 넣는다.

5 마지막 단계에서 목탄연필을 사용하여 지붕에 약
간의 구조를 추가한다. 벽면에 얼룩을 조금 넣어
도 좋다. 후데노스케 트윈팁으로 문과 창문에 음
영을 넣는다. 벽면의 음영에는 희석한 마스 블랙
을 사용한다. 바닥 곳곳에 두 번째 레이어를 덧
칠하고 세필붓으로 풀포기 몇 개를 그린다. 마지
막으로 파인라이너를 사용하여 공장 이름을 적
고, 전선을 그린다.

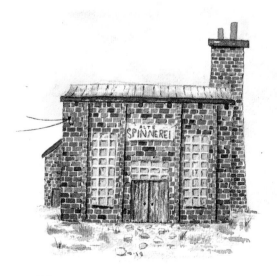

가을 나무가 있는 시골집

아일랜드 어딘가, 가을을 맞은 시골집.

원한다면 하늘을 더해도 된다.

단, 하늘을 먼저 칠하고, 이때 벽면으로 색이 번지지 않게 주의해야 한다.

색상

 662 세피아 브라운 레디시

 654 골드 브라운

 784 페를린 그린

 537 트랜스퍼런트 그린 골드

 485 인디고

 360 퍼머넌트 레드 오렌지

 782 뉴트럴 틴트

재료

종이
✓ 라나수채화전용지, 냉간 압착, 18×26cm

붓
✓ 카사네오 490 2호 또는 0호
✓ 코스모톱 스핀 둥근붓 0호
✓ 바리오팁 6호

필기구
✓ 톰보우 모노그래프
✓ 톰보우 후데노스케 트윈팁
✓ 겔리 롤 화이트
✓ 파인라이너

밑그림

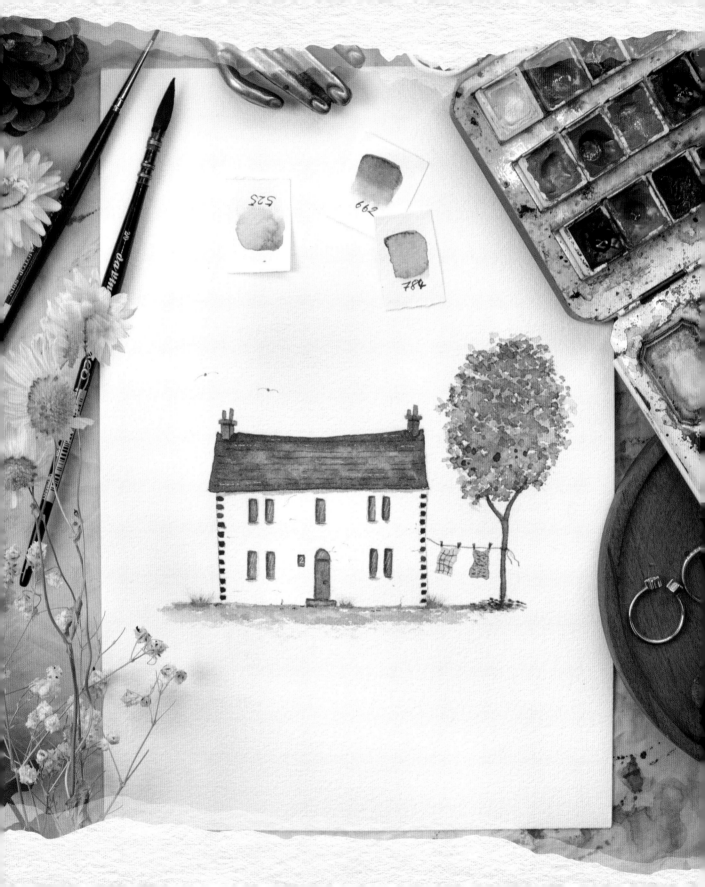

1 제일 먼저 지붕을 웨트 온 웨트 기법으로 칠한다. 다빈치의 카사네오 몹붓처럼 물을 많이 머금을 수 있는 붓을 사용하여, 먼저 맑은 물로 지붕을 완전히 적신다. 이제부터 서둘러야 한다. 희석하지 않은 세피아 브라운 레디시를 젖은 지붕 위에 찍어준다. 중간중간에 계속해서 골드 브라운도 같이 찍어준다.

Tip 어떤 곳은 더 어둡게, 또 어떤 곳은 더 밝게 채색하면, 지붕이 훨씬 입체적으로 보인다. 여기에서도 언제나 처음에는 밝게 그다음 점점 어둡게 채색한다.

2 지붕이 마르는 동안, 가는 붓으로 옆면의 벽돌을 작업한다. 여기에는 세피아 브라운 레디시를 진하게 칠한다. 그러니까 물감은 많이 물은 적게 사용한다. 작은 선을 수평으로 그리는 것이 어렵다면, 종이를 90도 돌려 수직으로 그려보라.

3 가는 붓을 손에 들었으니, 지금 곧바로 유리창에
인디고를 칠하고 문과 굴뚝 연기통에 퍼머넌트
레드 오렌지를 칠한다. 문이 마르면, 곧이어 뉴트
럴 틴트로 작은 디딤돌과 문패를 칠할 수 있다.

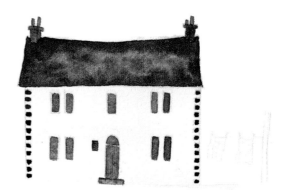

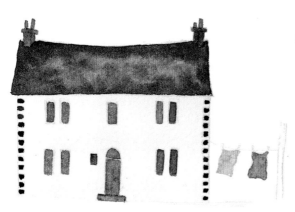

4 다음 단계로 빨랫줄에 걸린 빨래를 작업한다. 팔
레트에 쓰고 남은 물감을 여기에 사용하면 된다.
그러면 물감도 아낄 수 있다. 빨래가 바람에 날
리는 것처럼 그려야 한다. 그래야 그림이 훨씬 경
쾌해 보인다.

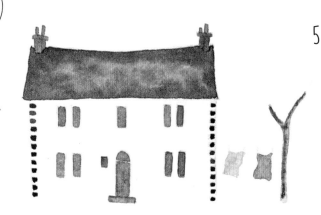

5 이제 세피아 브라운 레디시로 나무줄기를 작업할 차례이다. 가는 붓을 계속 사용하면 된다. 나무껍질의 질감을 살리려면, 물을 많이 섞어 첫 번째 레이어를 칠한 다음, 곳곳에 약간 더 진하게 덧칠한다.

6 수관을 작업하기 위해 이제 다시 몹붓과 트랜스퍼런트 그린 골드, 페를린 그린, 골드 브라운, 세피아 브라운 레디시를 사용한다. 트랜스퍼런트 그린 골드로 시작한다. '춤추듯' 아주 가벼운 손놀림으로 물감을 종이에 톡톡톡 올린다. 곳곳에 흰 공백을 비워둔다. 수관이 폭신폭신 풍성해 보이게 그려라. 다른 물감들로 이 과정을 반복한다. 단, 수관이 너무 어두워지지 않도록 주의하자! 그러므로 어두운 물감일수록 더 천천히 신중하게 작업하는 것이 좋다.

7 이제 수관이 마를 때까지 기다린다. 필요하다면, 나중에 곳곳에 물감을 조금 더 찍어줘도 된다. 이제 페릴린 그린과 몹붓으로 풀밭을 채색한다. 붓에 물이 너무 많이 남아 있지 않게 주의한다. 송이에 올리기 전에 다른 곳에 붓을 씻어 물기를 약간 빼는 것이 좋다. 종이와 평행이 되게 붓을 완전히 뉘어 빗질하듯 전체 면을 채색한다. 그러면 예시 그림처럼 얼룩덜룩한 모습이 된다.

8 마지막 단계로 디테일을 작업한다. 순서는 맘대로 정해도 된다. 겔리 롤 화이트로 창문과 지붕에 흰 반사상을 그리고 문패에 번지수도 쓴다. 후데노스케 트윈팁으로 지붕과 창문 아래에 음영을 넣는다. 톰보우 모노그래프로 창문 안쪽에 음영을 넣고 벽면에 작은 균열들을 몇 개 추가한다. 파인라이너로 빨랫줄, 빨래집게, 굴뚝의 그림자 그리고 지붕의 가로줄 구조를 표현한다. 마지막으로 골드 브라운과 가는 붓으로 나뭇잎 몇 개를 더 찍어주고 페릴린 그린과 바리오팁으로 집 주변에 풀포기 몇 개를 그린다.

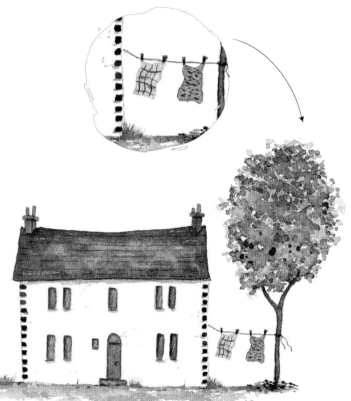

111

Quaint fishing village

에스러운 어촌

직선이 많은 이 소박한 어촌 모티프는 초보자들,

그러니까 붓과 물감을 다루는 데 아직 익숙하지 않은 사람들에게 아주 적합하다.

색상

 483 코발트 아추르

 787 페인스 그레이 블뤼시

 665 그린 엄버

 667 로우 엄버

 672 마호가니 브라운

 791 마스 블랙

재료

종이
- ✓ 라나수채화전용지, 냉간 압착, 18×26cm

붓
- ✓ 카사네오 몹붓 2호 또는 0호
- ✓ 다르타나 스핀 7호
- ✓ 코스모톱 스핀 둥근붓 1호

필기구
- ✓ 톰보우 모노그래프
- ✓ 빨간색 색연필

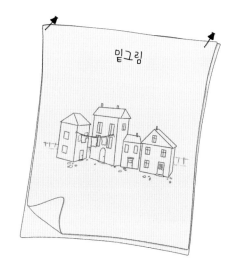
밑그림

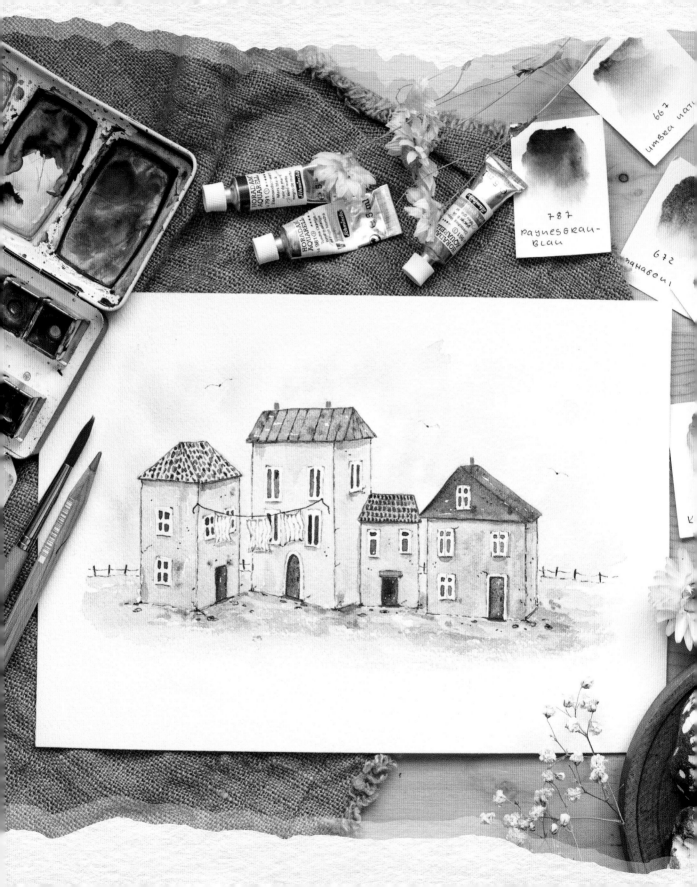

1 제일 먼저 코발트 아추르와 몹붓 2호 또는 0호를 사용하여 웨트 온 웨트 기법으로 하늘을 채색한다. 집과 집 사이는 공간이 좁으므로, 붓질에 주의해야 한다. 물이 집에 번지지 않게 주의하자. 그 다음 그린 엄버로 바닥을 칠한다. 이때는 약간 희석한 물감을 그냥 붓에 적셔 빗질하듯 종이에 칠하면 된다.

2 모든 것이 잘 말랐으면, 지붕을 작업한다. 여기에는 붓끝이 뾰족한 다르타나 스핀이 안성맞춤이다. 첫 번째와 두 번째 지붕에 로우 엄버를 칠하되, 첫 번째 지붕을 더 연하게 칠한다. 세 번째 지붕에는 연하게 희석한 마스 블랙을 사용하고 마지막 지붕에는 그린 엄버를 칠한다.

3 지붕이 마르면, 벽면을 작업할 차례이다. 로우 엄버와 그린 엄버를 사용하여 집들을 제각각 다른 농도로 채색한다. 벽면이 아직 젖은 상태일 때, 곳곳에 점을 찍듯이 조금 더 진하게 덧칠한다. 그러면 풍화와 얼룩 효과가 바로 나타난다. 풍화와 얼룩을 표현하기에 가장 좋은 자리는 창문 주변이나 집 모서리 아랫부분이다.

4 이제 둥근붓 1호를 사용하여 지붕의 벽돌을 그린
다. 첫 번째 지붕에는 희석하지 않은 진한 로우 엄
버를 사용하고, 세 번째 지붕에는 마스 블랙을 사
용한다. 곧바로 이어서 유리창에 페인스 그레이 블
뤼시를 칠하고 눈에는 제각사 다른 농노노 마호가
니 브라운과 그린 엄버를 칠한다. 여기에도 둥근
붓 1호를 각각 사용하는 것이 가장 좋다.

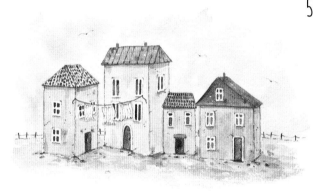

5 붓에 아직 그린 엄버가 조금 남았다면 그것을 바
닥 곳곳에 칠한다. 남아 있지 않다면, 그냥 물감
을 약간 더 쓰면 된다. 역시 둥근붓 1호와 약간
희석한 마스 블랙으로 이제 지붕과 창문 아래에
음영을 넣는다. 그다음 붓을 내려놓고 연필로 디
테일을 작업한다. 두 번째 지붕에 선을 그어 칸을
나누고, 벽면에 균열 몇 개를 더하고 바닥의 돌들
을 표현한다. 멀리 배경에 작은 울타리를 추가한
다. 선 몇 개를 그어 빨랫줄에 걸린 빨래들을 다
듬는다. 굴뚝뿐 아니라 빨래 하나도 빨간색 색연
필로 칠하여 대조를 만든다.

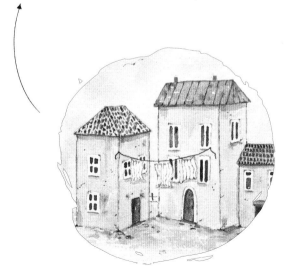

토스카나의 집

토스카나 어딘가에 작은 별장 하나를 가지고 있다면 정말 멋지지 않을까?

가을에도 집 앞에 앉아 저녁 햇살을 받으며

와인 한 잔을 마실 수 있는 그런 곳. 그런 집을 직접 그려보자!

색상

 787 페인스 그레이 블위시

 483 코발트 아추르

 348 카드뮴 레드 오렌지

 667 로우 엄버

 665 그린 엄버

 516 그린 어스

 791 마스 블랙

재료

종이
✓ 라나수채화전용지, 냉간 압착, 18×26cm

붓
✓ 카사네오 490 0호
✓ 코스모톱 스핀 둥근붓 3호
✓ 코스모톱 스핀 세필붓 1호

필기구
✓ 톰보우 모노그래프
✓ 겔리 롤 화이트
✓ 파인라이너

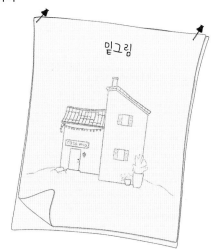

밑그림

Tip

집이 하얗다면, 배경을 집 가장자리까지
가득 칠하여 멋진 대비를 만들 수 있다.
그러면 하얀 집이 더욱 환하게 빛난다.

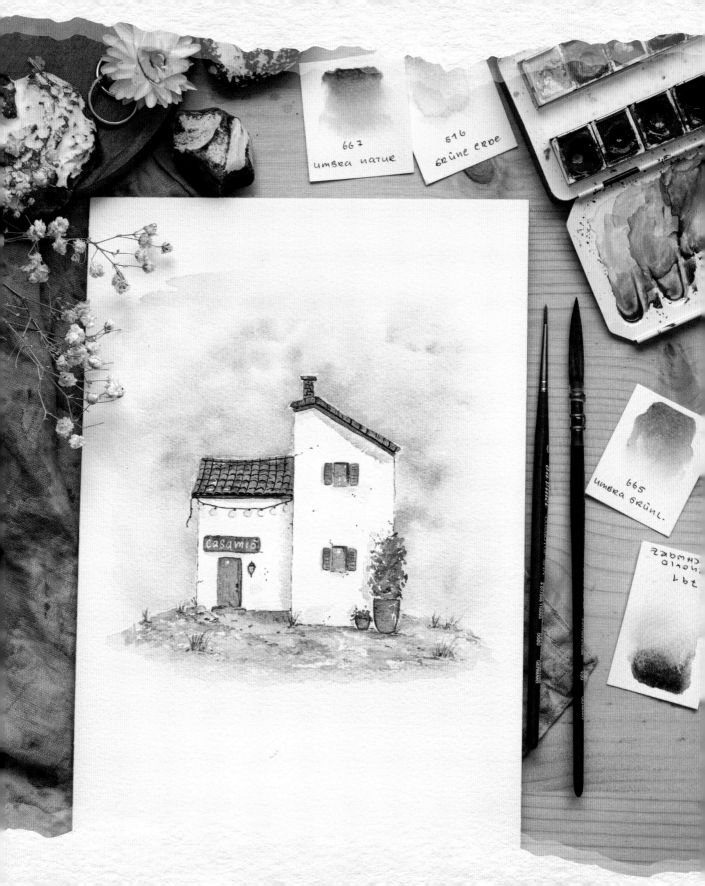

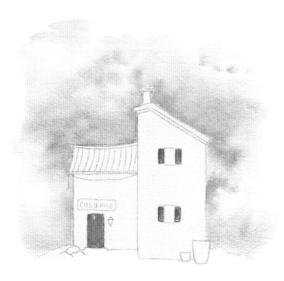

1 제일 먼저 웨트 온 웨트 기법으로 하늘을 작업한다. 집 가장자리까지 물을 적셔야 한다면, 여기에는 특히 카사네오 490 0호가 적합하다. 이 붓의 뾰족한 끝 덕분에 좁은 구석까지 꼼꼼히 잘 적실 수 있다. 색상으로는 코발트 아추르가 적합하고, 이것을 젖은 종이에 찍듯이 칠한다. 하늘이 마르기를 기다리는 동안, 둥근붓 3호로 카드뮴 레드 오렌지를 창 덧문과 현관문에 칠할 수 있다.

2 모든 것이 잘 말랐으면, 이제 남아 있는 몇몇 지점을 채색할 수 있다. 지붕과 문 위의 현판을 로우 엄버로 칠하고, 창문을 페인스 그레이 블뤼시로 칠한다. 두 곳 모두에 둥근붓 3호를 쓴다. 풀밭 바탕에는 카사네오 490과 그린 어스를 사용한다. 이때 몇몇 곳에 그린 엄버로 악센트를 줄 수 있다. 또한, 희석한 마스 블랙으로 벽면에 얼룩과 풍화를 약간 표현할 수 있다.

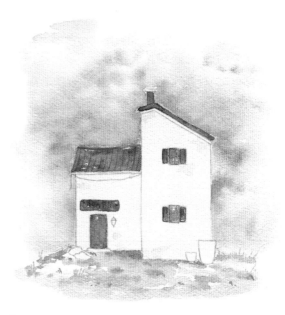

3 풀밭 바탕이 잘 말랐는가? 좋다, 그렇다면 다음 단계를 이어가도 된다. 다시 둥근붓과 마스 블랙으로 지붕 밑 테두리를 그린다. 또한, 같은 색상으로 굴뚝 끝 테두리, 작은 디딤돌, 돌멩이들을 칠할 수 있다.

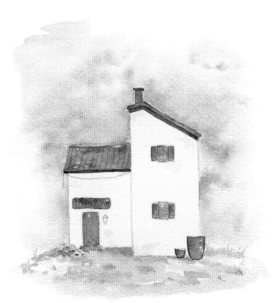

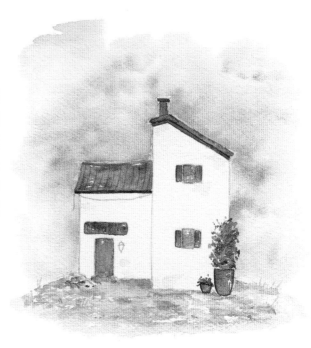

4 이제 바야흐로 디테일을 작업할 차례다. 계속해서 둥근붓을 사용하고, 연하게 희석한 로우 엄버로 저서에 줌줌이 달린 백열전구를 그린다. 이어서 식물을 그릴 차례다. 먼저 그린 어스를 점을 찍는 동작으로 종이에 올린다. 이것이 마르면 그린 어스와 코발트 그린 다크를 혼합하여 그 위에 약간 더 진하게 군데군데 찍듯이 덧칠한다.

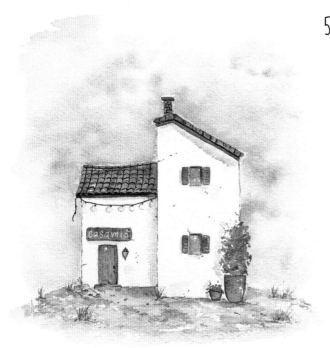

5 벌써 마지막 단계이다. 먼저, 희석한 마스 블랙과 둥근붓을 사용하여 지붕 아래와 집의 가장자리 그리고 창문과 현관문에 음영을 넣는다. 식물에서도 흰 벽에 비친 그림자를 표현한다. 그다음 그린 어스와 코발트 그린 다크 혼합색상과 가는 세필붓으로 풀 몇 포기를 그린다. 붓에 남은 색상은 풀밭 곳곳에 찍어 대비를 만든다. 이제 파인라이너로 지붕의 기와를 그리고, 현관문 옆의 작은 램프를 그린다. 파인라이너로 벽면에 몇몇 균열과 작은 점들도 표현할 수 있다. 겔리 롤 화이트로 현관에 집 이름을 써서 대미를 장식한다. 토스카나의 집이 완성되었다.

The Forest Huts
산장

산장은 아마도 수십 년 동안 그 자리에 있었을 터이다.

눈이 오나 비가 오나, 산장은 언제나 등산객에게 아늑한 쉼터를 제공한다.

색상

 483 코발트 아추르

 787 페인스 그레이 블뤼시

 533 코발트 그린 다크

 516 그린 어스

 665 그린 엄버

 651 마룬 브라운

 348 카드뮴 레드 오렌지

 791 마스 블랙

재료

종이
✓ 라나수채화전용지, 냉간 압착, 18×26cm

붓
✓ 카사네오 몹붓 2호
✓ 다르타나 스핀 7호
✓ 카사네오 세필붓 4호
✓ 바리오팁 6호

필기구
✓ 톰보우 모노그래프
✓ 겔리 롤 화이트

밑그림

1 첫 번째 단계에서 우리는 두 가지 기법으로 작업한다. 하늘에는 웨트 온 웨트 기법을 쓰고 바다에는 웨트 온 드라이 기법을 쓴다. 두 기법 모두 몹붓을 사용하면 된다. 하늘을 맑은 물로 적신 후, 젖은 종이 위에 코발트 아추르를 찍듯이 올려준다. 그다음 그린 어스와 코발트 그린 다크를 하늘과 바닥이 만나는 젖은 경계를 따라 칠한다. 그러면 녹색이 하늘로 약간 번진다. 물로 적시지 않은 바닥에 똑같이 그린 어스를 넓게 채색한다. 여기에도 곳곳에 코발트 그린 다크를 덧칠해준다.

2 모든 것이 잘 마를 때까지 기다렸다가, 마룬 브라운으로 집을 칠하고 지붕에는 마스 블랙을 칠한다. 여기에는 다르타나 스핀이 매우 적합하다. 벽면과 지붕 모두 몇몇 곳은 약간 더 진하게 덧칠한다. 그러면 곧바로 산장의 전형적인 목재 질감을 살릴 수 있다.

3 이제 집 양쪽에 선 전나무 차례이다. 세필붓과 로우 엄버를 사용하여 먼저 줄기를 그린다. 줄기 아랫부분에 점을 찍듯이 마스 블랙을 약간 덧칠한다. 그다음 역시 점을 찍는 동작으로 점차 나무 모양을 잡아가는데, 먼저 그린 어스로 시작하고 마지막에 코발트 그린 다크로 덧칠한다.

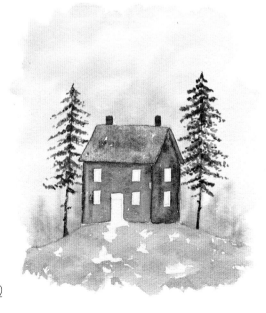

4 이제 다르타나 스핀으로 페인스 그레이 블뤼시를 유리창에 칠하고 카드뮴 레드 오렌지를 문에 칠한다. 약간 풍화된 문을 표현하고 싶다면, 헝겊으로 물기를 더러 찍어낸다. 이때 안료도 같이 닦였다면, 그냥 몇몇 곳에 약간 덧칠해주면 된다.

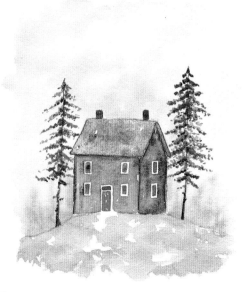

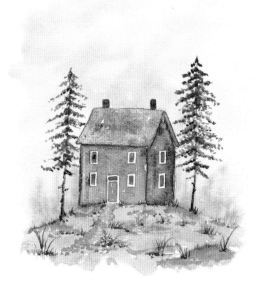

5 바닥을 작업할 차례다. 몹붓과 그린 엄버를 사용하여 문 앞의 길과 바닥 몇몇 곳을 칠한다. 그다음 코발트 그린 다크와 그린 엄버를 혼합하여 작은 둔덕들을 표현한다. 둔덕의 물감이 마르기 전에 바리오팁으로 풀을 뽑아 올린다. 혼합한 녹색과 세필붓으로 풀 몇 포기를 추가하여 그림에 악센트를 줄 수 있다.

6 이제 세필붓과 마른 브라운으로 벽면에 얇은 세로줄을 그어 나무판자를 표현한다. 그다음 붓을 내려놓고 필기구를 다시 손에 들 차례이다. 연필로 시작한다. 벽면의 나무판자 곳곳을 진하게 덧칠하여 강조하고, 지붕의 널빤지를 그린다. 지붕 아랫부분의 음영도 연필로 그릴 수 있다. 마지막으로 겔리 롤 화이트로 창문의 안쪽 테두리를 그리면 산장이 완성된다!

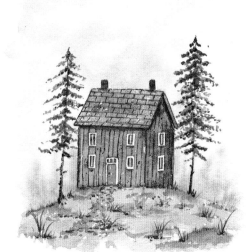

영감을 주는 모티프들

이제 당신 차례다. 당신의 스위트홈을 그려라!

여기에 모아둔 모티프들에서 영감을 얻을 수 있으리라. 즐거운 시간 되시길!

스위트 홈
수채화

초판 1쇄 발행 2024년 2월 20일
지은이 ★ 이자벨라 슈톨베르크
옮긴이 ★ 배명자
펴낸이 ★ 권영주
펴낸곳 ★ 생각의집
디자인 ★ design mari
출판등록번호 ★ 제 396-2012-000215호
주소 ★ 경기도 고양시 일산서구 중앙로 1455
전화 ★ 070·7524·6122
팩스 ★ 0505·330·6133
이메일 ★ jip2013@naver.com
ISBN ★ 979-11-93443-04-0 (13650)

옮긴이 _ 배명자

서강대학교 영문학과를 졸업하고 출판사에서 편집자로 8년간 근무했다. 이후 대안교육에 관심을 가지게 되어 독일 뉘른베르크 발도르프 사범학교에서 유학했다. 현재는 바른번역에서 번역가로 활동 중이다. 《숲은 고요하지 않다》, 《아비투스》, 《세상은 온통 화학이야》, 《우리는 얼마나 깨끗한가》, 《부자들의 생각법》 등 70여 권을 우리말로 옮겼다.

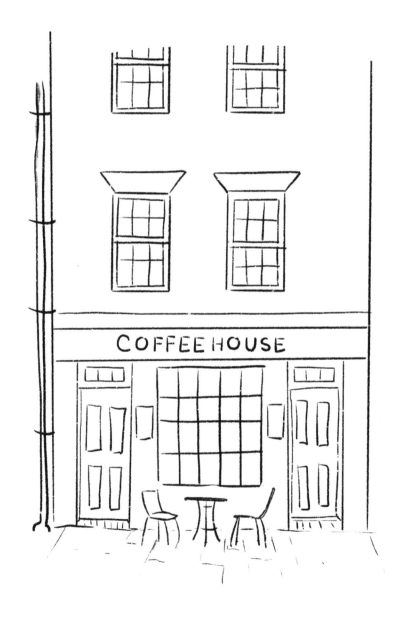

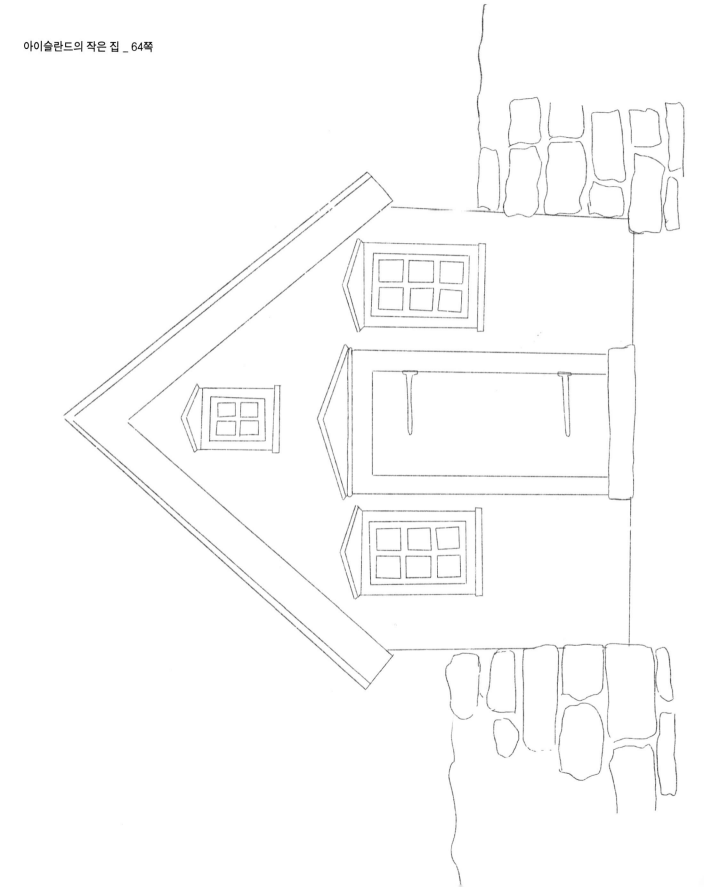

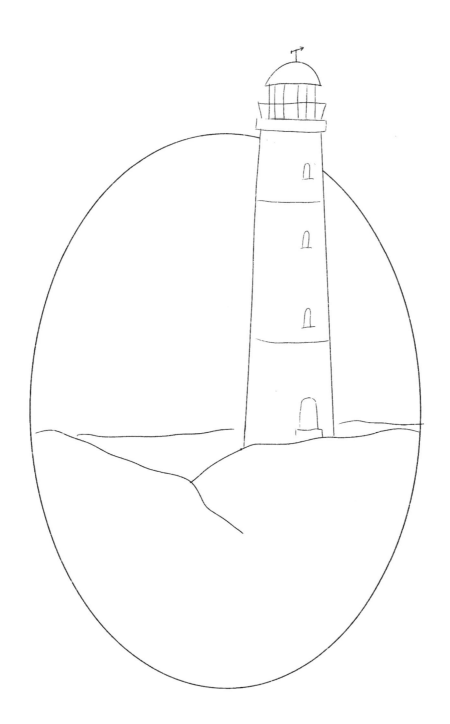

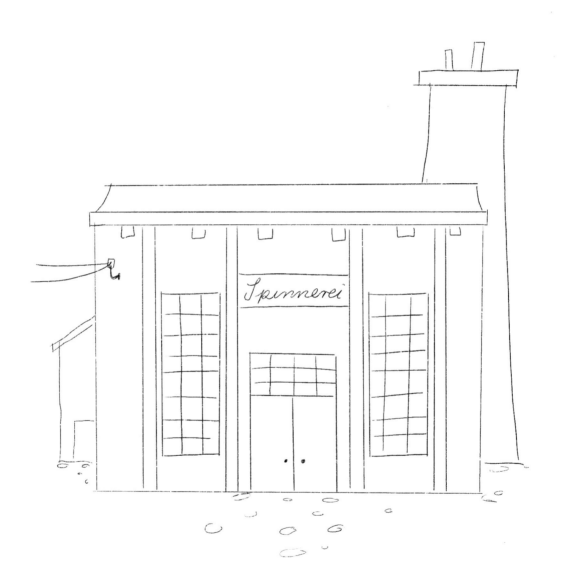

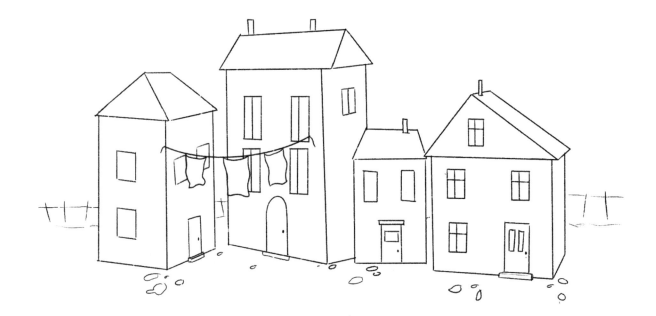